U0043796

舊物的靈魂

郭婷——著

好評推薦

古物舊書的魅力，是體驗人與時間的交流，點點足跡，都化為溫潤歡喜的感受。物比人長久，同時凍結、同時延續，打破過去現在、新與舊的界線，而連結一切是美好的心情！

——吳卡密（舊香居店主）

舊物會有靈魂，在於乘載著人的回憶。每個舊物都是靈魂的一部分，反映出使用者的心境，每件衣服、配件，或是生活中的瓷器，都反映著人與物互動的過程。由此也展現出郭婷獨特的美感經驗。

——胡川安（作家、中央大學中文系教授）

這本書的一開頭就提到英國的慈善商店，立刻就在內心把作者圈為自己人了。英國的心臟基金會的慈善商店就是那年我去英國認識到的二手商店，真的買到了平日不可能買的下手的瓷器。並且自此在心中種下了自己想從事公益助人，但也能結合自己喜歡的舊物尋寶，這樣二合一的創業點子。

讀本書的時候，我似乎完全能跟著神遊在世界各地的二手商店與文化之中，甚至產生原來一家二手店還有這麼多可以發展的服務與努力的方向：如香港的 Green lady

提供小孩衣物的寄賣交換，二手衣為避免大家覺得老舊不潔的印象，一定用蒸汽熨斗過兩次，或是標榜的藏書豐富的二手店，讓我看的立刻產生好多的來年目標。這本書談的不只是物，談的還有城市，文化，最終，是人的生命，家族史的回憶，這是為什麼我們一直莫名的被舊物吸引，舊物的靈魂從來就不只是表面的那一個戒指，那一件衣服或那一件瓷器而已。

——唐青（唐青古物商行創辦人）

結合了美感、懷舊、人文歷史和消費倫理，舊物店的主題阡陌縱橫，也只有郭婷這樣有學養的老靈魂可以把故事講得精彩透徹。

——莊祖宜（飲食作家）

物件藉著使用產生了美感，如此的美灌注在靈魂之中，閃耀於物件之上，實踐於日常，反映出內心深處那一層不與人同的渴望，就因為這般，而能真實地活著。

——葉家宏（鳥飛古物店主理人）

郭婷細緻溫柔的文筆與豐富的知識是不可多得的寶藏，這不只是舊物獵人的拍賣索引，更是一本兼具閱讀樂趣與尋寶雅趣的小書，同為舊物購物狂，必須脫帽致敬！

——謝金魚（歷史作家）

時間與存在：
如何從過去
生出未來——
我是如何
愛上舊貨
及永續生活方式

人的存在是時間性的。正因如此，關乎未來的永續生活與關乎過去的舊貨發生了關係。因為和老人一起長大的緣故，我的很多習慣都像上了年紀的老太太，尤其喜歡收藏古董舊貨。在荒唐政權下的一個暴力時代中，祖父母輩曾經失去的，不僅是物件，而是對當下生命的信任。

古舊物件帶有歷史感：它們的生命歷程在於過去；人的存在是單線性，發生過的事永不復臨。好比昆德拉講的笑話，羅伯斯皮爾（Maximilien de Robespierre）如果

在永恆回歸（eternal return）中不斷出現，不斷砍法國人的腦袋，其孤膽英

雄色彩也就更少三分。

古舊物品也正因此而獨一無二。而它們作為現今語境中的「古董」和「舊

貨」，又獲得了與當下相連的存在感，也與現今語境中的人發生關係，個體

存在的時間性與舊貨的歷史時間交匯，不同範疇的「時間」相互融合但又各

自行進，使得生活在當下的擁有者跨越時空並改變時間的向度；對戀舊

者而言，「時間」有了個體存在意識之外的歷史意識，後者亦是前者生命實

踐的參照物。個體生命不單在縱向上得以延展，也在橫向上並蓄寬博。而舊

貨也得以擁有更為豐富和能動的生命層次，它們見證過往，連接當下，生成

未來。

相比很多亞洲地區，英國社會並沒有經歷顛覆性的革命（即便在歐洲範

圍內），因而較為平穩，歷史傳承與物件保存也相對完好，二手店也較普遍

和豐富。習慣和喜愛舊貨的我如魚得水，潛意識中也暗含老人家心願：他們

曾經丟失的，被侵占和奪走的，我都希望能夠代為收還。好像每一次探街訪

巷，擦拭和清洗都是在拼湊他們失去的歲月、信仰和希望。

一直都很喜歡里爾克（Rainer Maria Rilke）在家信中所描繪的意象：

有時我在塞納路（rue de Seine）上經過那些小店。賣舊物的商家、賣舊書的小販、櫥窗裡擺得滿滿的賣銅版畫的人。從未有人光顧他們，他們顯然也沒有做成什麼生意。但如果你進去看看，你就會看見他們坐著，坐著讀書，無憂無慮；既不擔憂明日，也不焦慮成敗。或者一條狗，蹲踞在他們身前，興致勃勃；或者一隻貓，沿著書列漫行，彷彿在擦拭書脊上的名字，為寧靜更添寧靜。『人生如此，足矣！』我有時也渴望買這樣一個擺滿的櫥窗，伴著一條狗坐在後面，一坐二十年。黃昏時分，後房裡有燈，前面一片幽暗，我們三人坐著，吃飯，在後面；我注意到，從街上看，每一次它都顯得像一次晚餐，如此盛大而節日般地瀰漫在幽暗的空間。但因此人也不得不始終擁有所有的焦慮，大的、小的……1

1 此段譯者為 Dasha 陳寧。

收藏的內容多起來，朋友每每作客都驚嘆；也想出各種方法交換，義賣。將在這裡陸續介紹的那些物件，在被我發掘之前都已有些年頭，但依然狀態良好，看得出歷任主人們曾悉心愛護。這份對「物」的珍惜，並不是執著物質擁有本身，而是對製造者的感激，對「擁有」的鄭重，以及透過人與舊物的關係所生成的更廣闊的存在和時間。這份鄭重和珍重賦予物件生命，也讓下一任擁有者體會（甚至交融）這一層層生命的意義。

是為序。

01 雋永的時光術
——歐洲、美國、亞洲慈善店概論

059　香港第一間綠色社企——聖雅各福群會的 Green Ladies & Green Little

045　波士頓的 Goodwill 善心社企＆慈善店

040　美國大蕭條時期的心靈捕手——

020　惜物愛物的生活理念——英國慈善店源流

037　——何謂「古著」：Antiques，Vintage and Retro

歲月賦予的生命厚度

010　自序

時間與存在：如何從過去生出未來——

我是如何愛上舊貨及永續生活方式

008　好評推薦

02

永不褪色的夢
——風格古著、飾件與布置

074　藏在古董店戒指的永恆

088　永不褪色的英倫舊夢：Laura Ashley

098　愛丁堡的嬉皮古著 W. Armstrong& Son：
　　古玩店的 Burberry 指南

113 ── 古著的日常穿搭

116　在異國求學之二手家居布置心得

04 二手書的國度
——舊書、絕版書與精裝古書

196　187　174

174 田園牧歌的代價──威爾斯二手書店王國

187 布拉格的斯特拉霍夫修道院：從繕寫室到國立文學博物館

196 九龍的清明堂 Bleak House Books──

202 ── 附錄／香港二手書店私地圖

03 歲月如瓷
——古董瓷器蘊涵的工匠精神

156　147　140　133

130 ── 英國名瓷 Wedgwood

133 古董瓷器中光陰的痕跡

140 浪漫矜持的維多利亞時期與 Royal Albert

147 從青花瓷到丹麥藍

156 從花樣年華到 2046：Fire King 與香港傳奇

05 流光宴飲
──溫暖燭光映照的回憶

210　流光的詠歎調：愛丁堡的 Anteaques 茶室

216　海上舊夢：沙利文咖啡館的故事

223　去巴斯，和珍・奧斯汀一起跳宮廷舞

233　── 愛爾蘭的綠色生活

239　從耶路撒冷到羅馬─看見舊物的永生力量

「慈善店」是什麼？對亞洲的讀者而言，慈善店的概念可能有些陌生。近幾年亞洲也開始流行「中古」（mid century）風格，其實中古物件也是慈善店的一部分，因為很多慈善店都有古董。但慈善店和中古店或古董店的不同之處在於，慈善店的目的不僅是盈利，而有社會慈善的功能，或者索性由慈善機構運營，比如英國的癌症研究基金會、流浪者之家、寵物救助機構等等都有自己的連鎖慈善店，收入用於慈善事業。慈善店的衣物也都來自於大家的捐贈，所以每家店的商品都由它所在的國家、城

01

雋永的時光術

——歐洲、美國、亞洲慈善店概論

英國的慈善店歷史悠久，當時購買二手衣物更容易；搬回亞洲，又生活在以快捷、快銷著稱的金融之都香港，一開始有些不習慣。但後來發現，其實香港也有獨特的慈善店，綠色生活的概念也在逐漸以非常在地的方式深入人心。

大部分收入都用在公益事業上。

有一定的優惠政策，所以能把在水電、租金等基本開支上享許多慈善店的員工都是志工，也店在進貨上就省了成本。同時，慈善給了慈善店。這樣一來，慈善換季或其他原因整理出來，捐因為多是附近的居民因為搬遷、是現在最當季、最流行的款式，董，但不止於古董，也有很多市、街區……決定，可能有古

英國慈善店源流

生活理念——
惜物愛物的

慈善店，在英國稱 charity shop、thrift shop 或 hospice shop 是一種公益性質的社會企業。有朋友說：「若不自己經歷，很難想像英國慈善店的精美。其中不僅是善心，還是一種生活方式和理念」。

這個在亞洲相對陌生的概念，究竟如何運作，又是如何發展的呢？

照亮他人的心意：
英國慈善店的歷史源頭

英國最早的慈善店出現於十九世紀。一八七五年，伍爾弗漢普頓

郡的盲人基金會（Wolverhampton Society for the Blind）開始出售盲人製作的物品，為基金會籌款。基金會後來改名叫作燈塔盲人基金會（Beacon Centre for the Blind），取意眼明心亮、照亮他人，運行至今。

基金會最早通過浮雕打字機教盲人識字、閱讀。後來逐漸找到一間工作坊，可以有空間讓盲人也編織籃子、坐墊、地毯，同時工作坊也附有零售店，這樣他們可以銷售自己的手工。一九六○年代，基金會從杜德利伯爵（Duke of Dudley）那裡購得一塊地，將那裡發展成新的盲人慈善中心，包括音樂廳，餐廳，手作坊，圖書館，辦公室，和一整層樓的工作室。六○年代末期，這些工作坊被用以提供盲人當時最先進的工程類職業訓練，並在一九六五年創立了盲人及殘障工業（Industries for the Blind and Disabled）。幾經沿革，一九九○年代，機構的名字正式改為燈塔盲人中心。

在一戰的時候，倫敦出現了一種特殊的籌款方式：由商店便宜賣出市民捐出的物資。由此，這些小商店給紅十字會集了高達五萬英鎊的善款。二戰時慈善店變得更為普及。一九三七年，愛丁堡大學福群會（Edinburgh

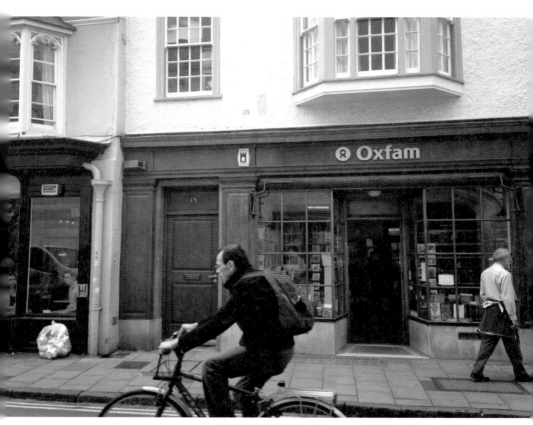

一間位於英國賽倫塞斯特（Cirencester）的樂施會（Oxfam）慈善商店。

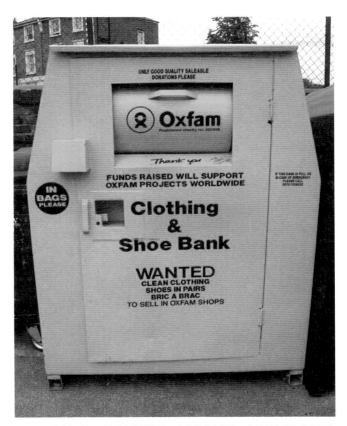

此設備用於收集完好及乾淨衣物及鞋履，在慈善商店販售。收益用作樂施會全球的救援計劃。

University Settlement）在尼克森街（Nicolson Street）開設「面向所有人的慈善店」（Thrift Shop for Everyone），紅十字會也於一九四一年在倫敦商業中心的龐德街（Bond Street）開設慈善店。在整個二戰期間，紅十字會共開設了兩百多家永久性的慈善店和一百五十多家臨時慈善店。

英國慈善店裡最著名的應該是樂施會（Oxfam）。第一家樂施會由西奧多米爾福德（Theodore Richard Milford）法政牧師1（一八九六—一九八七）於一九四七年十二月創立於牛津寬街（Broad Street），其零售店則在次年二月開幕。樂施會原名英國牛津饑荒救治委員會（Oxford Committee for Famine Relief），誕生於二戰的特殊語境，旨在運輸糧食給被納粹德國占領的希臘，電報代碼是「OXFAM」，這個代碼也成為它的正式名稱。

一九六三年，樂施會在加拿大成立了第一家海外分會。如今，樂施會已經成為跨國聯合會，由十九個不同機構組成，在全球十三個國家和地區運行，總部設在肯亞的奈洛比，在英國本土更有超過七百家分店。

1 為一基督教聖公宗與天主教都有的教會神職榮銜，因為現今角色的不同，在羅馬天主教翻作詠禱司鐸團。是主教可依教會傳統任命的榮譽職分，職責無清楚界定，有解釋教會神學法規，保衛教會教義的權威。或是作為教會隆重禮儀的推行者，並協助教會行政。亦曾譯作名譽牧師。（資料來源：維基百科）

慈善店如何運作

英國的慈善店由貿易局（Board of Trade）授權。慈善店由英國貿易投資總署（UK Trade & Investment）頒發經營許可，所有商品必須由市民捐贈，所有銷售必須向格洛斯特公爵（Duke of Gloucester）的紅十字會或聖約翰基金會上報。大部分慈善店的租金都可以減免，部分慈善店的取暖費和電費也都有優惠。

有些慈善店下屬慈善機構，有些則是專門的商店。所售物品大多由市民捐贈（搬家帶不走的，家裡老人去世後的遺物，換季時發現的多餘衣物等），工作人員大多為義工，因此運行成本低廉，也就能夠以較低的價格出售物品，因而便宜。賺取所得除了經營成本如租金和水電以外，也大多交給所屬慈善機構。另外，一些慈善店（比如樂施會）也是公平貿易運動的一員，在店內銷售發展中國家的手工產品，並將所得投回該地。

英國較為常見的慈善店有：英國心臟基金會（British Heart Foundation）、巴納多（Barnardo's，英國最大兒童慈善機構）、帝國癌症研究基金會（Cancer

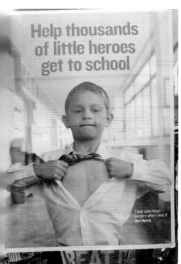

│右│十九世紀初的英國貿易局（出自《倫敦縮影（Microcosm of London）》）。

│左│英國心臟協會的廣告海報。

Research UK）、英國社會救助服務組織（Shelter，無家可歸者基金）、瑪麗居里癌症護理中心（Marie Curie Cancer Care）、救助兒童會（Save the Children）、殘疾人慈善組織（Scope）、獸醫慈善機構（PDSA）、動物藍十字會（Blue Cross）等等。慈善零售業協會（CRA，Charity Retail Association）是英國慈善店的加盟機構。在他們的官方網站上可以找到加盟商店的資訊。

去慈善店買什麼？

有朋友說過，「單間服裝店總覺得款式相近，多走幾間又累，而慈善店總有驚喜的發現，有想像的空間，書籍和音樂尤甚」，這也是我的感受：每家慈善店通常都有幾個不同的購物區域，覆蓋服飾、書籍、家用等等，幾乎每一家都琳瑯滿目，可以讓人沉浸其中。

精緻古老的瓷器，二手的更迷人

起初吸引我的，是慈善店的瓷器。英國人好古，社會又相對安定，因此有大量保存完好的古董，精美而脆弱的瓷器是其中之一。許多古董瓷器獨一無二，如皇家阿爾伯特（Royal Albert）已於一九七一年被另一家瓷器公司皇家道爾頓（Royal Doulton）收購，並於二〇〇五年成為沃特福德威治伍德集團（Waterford Wedgwood group）。道爾頓於一九六八年率先吞併了另一古老瓷器品牌明頓（Minton），該集團現包括沃特福德水晶（Waterford Crystal）、瑋緻活（Wedgwood）、明頓、阿爾伯特、約翰遜兄弟（Johnson Brothers）等著名瓷器品牌。傳統的運作方式已與帝國一起成為昨日星辰，這也是為什麼在收集皇家阿爾伯特，或任何英國名家骨瓷的時候，二手古董更值得選購：它們將永遠是獨一無二的絕唱。

中上品質的品牌衣物

慈善店也和時裝店一樣會換季更新，而且經理都招聘有時尚嗅覺的（本人也應聘過，可惜沒被選上，遺憾終生……），櫥窗布置都各有特色。正值初秋，看到不少慈善店已經換上了大衣，就有傳統灰褐呢子，古董毛皮，彩色呢子和蘇格蘭花呢等等，琳琅滿目。

逛久了，拿捏出哪些街區的慈善店多一些自己喜歡的品牌（因為周圍居民的喜好），就會經常去看看。在牛津時住在中產階級聚集的晴坡（Summertown），經常見到的有洛拉（Laura Ashley）、馬莎（Marks & Spencer）、巴寶莉（Burberry）等等中上品牌甚至設計師手臂。其中又格外中意 Laura Ashley 這樣的老牌英國設計，因為看似簡單但剪裁中暗藏乾坤；碎花不像新近流行品牌凱思‧金德斯頓（Cath Kidson）那麼工業化，反而多了些懷舊浪漫風情。它也是戴安娜王妃生前最喜歡的品牌，王妃在八○年代的不少裙裝都來自 Laura Ashley，有誇張的公主袖、剪裁纖細的腰部、寬闊的裙襬和純粹而豔麗的色彩。這些充滿八○年代風格的裙裝經常可以在慈善

慈善店櫥窗衣物展示。

| 右 | 慈善店的洋裝（上半部）。
| 左 | 二手格紋大衣。

店找到，因為很多慈善店服飾都是英國家庭所捐贈的七○、八○年代精品，保養得也極好，讓人有種不負先烈重望，也要妥善對待它的真誠。

書籍種類超乎想像得齊全

一般慈善店都有書籍區，譬如樂施會更有樂施會書店（Oxfam Book shop），專賣古董書和二手書。如果在大學區，書店的分類更是細緻，內容豐富，歷史、宗教、哲學、社會人類學、藝術等方面的書籍則更是新舊俱全。許多慈善店書籍的種類之全，分類之清晰，說流連忘返不足過。哪怕要菜譜，都有長長的族譜。而且價格宜人，一般價格不超過十鎊，普通小說在兩鎊以內。

慈善店書店一般都設有座位。遇到週末，在慈善店的書籍區可以安靜的閱讀一下午。

英倫小鎮必備的黑膠唱片

對，黑膠唱片。在英倫小鎮生活，黑膠唱片和茶杯一樣稀鬆平常，如果在慈善店選購，價格都不過一鎊。在愛丁堡的時候有位音樂系的朋友是唱片專家，大家經常去他家聽音樂，他是附近慈善店音樂部的常客。

曾在愛丁堡的 Anteaques 茶室買過手搖唱片機，年久失修不能用，拿來作櫃子也非常有範兒。

二手黑膠唱片。

牛津的樂施會書店。

| 右上 | 楚浮的書。
| 左上 | 藍色大衣與古董帽子相襯。
| 右下 | 古樸厚實的二手椅。
| 左下 | 西雅圖的古董帽子店。

01　雋永的時光術——歐洲、美國、亞洲慈善店概論

保暖防雨又雅緻的古董帽子

作為帽子控，在慈善店找到不少古董帽子，比如網紗頭飾，綢帶遮陽帽，寬邊呢帽，男士禮帽等等。英國天氣偏冷，帽子除了裝飾之外更有保暖防雨作用。

家具

許多人都會把不必要或帶不走的家具捐給慈善店，可以淘到非常精美的物品。

其實最喜歡的，是在慈善店流連的輕鬆和自在。因為不以盈利為唯一目的，所以沒有人兜售，氛圍悠然；會在那裡工作的義工都有寬大的胸懷和較為充裕的時間，樂得和你聊天，讓人感到溫馨。就是這樣一家家小店，每年貢獻平均二億九千萬的慈善基金。我們不但省了錢，也可能為一隻流浪犬，一位孤兒，間接提供了哪怕只有一點點的幫助。一個科學研究，

何謂「古著」

Antiques, Vintage and Retro

上一篇分析了英國慈善店的歷史、運營方式和特色；慈善店除了在物品風格上較為特別之外，更有其社會公益價值。那麼另外一個問題是，慈善店的貨品本身有什麼特別？經常聽說的「復古風」，或「vintage」，還有古董，這些概念之間的區別是什麼？

古董（Antique）：指有一百年歷史以上的物品。在英國說起古董店（Antique Shop），很容易想像查爾斯・狄更斯筆下的意象：禮帽、懷錶，新古典主義風格的傢具和青花瓷器。

舊物（Vintage）：vintage 則沒有那麼古，只要是有二十年以上的歷史都可稱為 vintage（因此會聽到八〇年代 vintage 的說法）。

01　雋永的時光術——歐洲、美國、亞洲慈善店概論

vintage 一詞來源於法語 vendage，意為「在某個季節摘下的葡萄」（the grapes picked during a season），也表明 vintage 物品的另一個特點：鮮明的時代標誌。比如二〇年代的黑白幾何裝飾主義（art deco：二〇一二年熱播的澳洲電視影集《費雪小姐探案集》（Miss Fisher's Murder Mysteries）就是很好的二〇年代著裝典範），五〇年代迪奧推出的新風貌（New Look by Dior），六〇年代的短髮和迷你洋裝（one piece）和普普藝術（pop art），等等。英劇《唐頓莊園》（Downton Abbey）風靡全球，其中愛德華時代（Edwardian era，一九〇一—一九一〇）的審美風格也重回時尚，比如男士西服風格的外套，帽子，改良式胸衣，流順簡潔但婀娜的禮服等。不少新娘都放棄了蓬蓬裙，改而選擇絲質長裙。

復古（Retro）：retro 則通指非當季的風格，有時指代二戰以後到七〇年代。retro 一詞來源於拉丁文 prefix retro，意思是回溯的、逝去的。在法國，rétro 也特指戴高樂時代及納粹占領時期的風潮。

以上概念也經常混用，比如許多 vintage fair，就包括古董和新近的舊物。為什麼許多人，包括我自己在內，都喜歡 vintage？將會在之後的篇章中與大家繼續探討。

當然，以上所說的都是基於歐洲文化歷史的概念，在亞洲，除了受到文化影響

之外，其實也有自己的風格。比如和服，韓服，長衫，改良旗袍，中山裝，中國五〇一七〇年代的去性別化軍裝和毛主席像章等等，也都各具時代特徵，是幾代人對歷史變革的見證。期待在亞洲的時尚雜誌討論「vintage 復古風」的時候，能看到基於本土文化語境的回顧。

延伸閱讀：

Manners and Rules of Good Society (1913) by A Member of the Aristocracy, https://www.gutenberg.org/files/33716/33716—h/33716—h.htm

Manners and Social Usages (1897) by Mrs. John Sherwood, http://www.gutenberg.org/ebooks/8399

Everyday Etiquette (1905) by Marion Harland and Virginia Van de Water, https://archive.org/details/everydayetiquet ○○ wategoog

歲月賦予的
生命厚度

獨自生活在外，每當情緒低落時總會想起母親的衣櫥。母親是色彩和規整的大師，家居按季節變化而更換，夏有深淺不一清涼的綠，冬有厚實溫暖的駝色配鐵銹紅。尤其是臥室，古董樟木箱上水玉長圓花瓶，幾枝粉色玫瑰；衣櫃中的所有衣物都按色彩和質地整齊排列，床邊矮櫃裡的絲巾都好似一支隊伍。只要走進那個房間深吸幾口似有若無的馨香，就能平復心境，重拾信心。

母親那一代因為成長時期的大環境，風格（style）變成非常個人

化的東西，是在瘋狂時代中保持一個小世界清靜的方式；她並沒有應季打折血拼的習慣，但每次出門都讓人眼前一亮，多虧良好的品味和那些久經年歲，依然保養得的衣物。而對我們這一代而言，風格意味著無止盡的消費。

這個觀點，從我發現了英國慈善店、古董店和賣品會（vintage fair）之後開始動搖和改變，也逐漸更理解母親的心境和價值觀，更喜愛那些被一代代珍惜流傳的精品。

另人驚豔的英國慈善店

在英國剛接觸到慈善店時，驚嘆它們的格調和管理：大部分慈善店都像設計精品店（boutique），布置得雅潔、有趣又有心。無論是全國聯網的連鎖店還是私人經營的小店，都有以下分類：女式裙裝，晚宴裝，毛衣，帽子，飾品；男士襯衣，西裝，大衣，配飾；家具，瓷器；而且幾乎每家都有大量書籍和唱片，店內也悠悠的播著披頭四（The Beatles）的復古搖滾，切特·

貝克（Chet Baker）的爵士樂或 BBC 古典樂電臺。許多慈善店的工作人員也都擅長復古打扮，每次都好像是去了設計師發布會。來慈善店流連，比逛普通商店更多一份趣味和享受。

另外更重要的是，如果是在較為高尚的區域，那些慈善店內都不乏古董佳品，不少價值連城，但以相對低廉的價格出售，收入大部分都捐給相應的慈善機構，如樂施會，英國社會救助服務組織，帝國癌症研究基金會，動物藍十字會，英國心臟基金會（心血管疾病救治）等等。曾經在愛丁堡莫寧賽德區（Morningside）的流浪者之家見到造於二十世紀初的勞力士男錶，售價不過兩千鎊。我自己則在愛丁堡的另一家流浪者之家買到過八〇年代的菲拉格慕（Salvatore Ferragamo）平底鞋，在牛津本地的心理健康機構慈善店（Oxfordshire Mind）買到七〇年代 Laura Ashley 的燈芯絨長裙，還有凱特王妃最愛品牌蕊絲（Reiss）和耶格（Jaeger）的花裙，出席晚宴可用的黑絲絨外套、紅色絲手套、古董手袋。

古著的優雅與平順

習慣古著後，對全新衣物會特別敏感，無論是化纖氣味還是其他衣料化學產品。古著則大多被歲月安撫得平順，上世紀初、中生產的衣物也相對少有化學品成份，質地更自然。另外托英人好古的風氣，每家二手店都對衣物仔細消毒，其中物品也都被長期精心保養；因此除去對環境和皮膚敏感的考慮，這些年逛二手店、承蒙不相識的人對舊貨的保有

｜右一｜古董藍色風衣。購於愛丁堡托爾克羅斯區（Tollcross）區的慈善店「救世軍（salvation army）」。

｜右二｜來自美國慈善店的古董旗袍。

｜左二｜來自英國慈善店的晚禮服和手袋。

｜左一｜黃色托特包（tote）及白色短袖毛衣購自愛丁堡大學區慈善店；幾何圖案長裙為家傳古著。

和出讓，也更斟酌的數量與質地的關係。

快消產業竭澤而漁、淘舊貨，可能是倒退著節奏來感受前人設計的用心，珍惜「物」之「美」。

過去我經常說的一句鼓勵永續時尚的口頭禪：Be Stylish，Be Green ──

要美得有風格，也要綠色。

英國主要連鎖商店背後的慈善系統網站：

英國社會救助服務組織（流浪者之家） http://www.shelter.org.uk/
帝國癌症研究基金會 http://www.cancerresearchuk.org/
樂施會 http://www.oxfam.org.uk/
動物藍十字會 http://www.bluecross.org.uk/
英國臨終關懷基金會 http://www.helpthehospices.org.uk/
英國心臟基金會 http://www.bhf.org.uk/#&panel1─1

美國大蕭條時期的
心靈捕手──
波士頓的 Goodwill
善心社企＆慈善店

還記得自己從英國搬到美國的那天：雖然是夏天，但英國依然偏涼。我穿著雨靴、古董 Burberry 風衣，戴著黑呢短沿紳士帽（trilby）──全部購自慈善店──但發現波士頓儼然盛夏。潮濕、悶熱、陽光旖旎。

當地住宅房屋多是木結構和以石灰岩建築著名的牛津全然不同。

中產社區裡，每家每戶都把門廊裝點得鮮花盛開。而相較貧瘠的社區，則房屋外牆腐爛、年久失修，整個街區都顯得魄羅。換言之，社區環境很大程度仰賴於每戶家庭的

勤懇粉刷，而且社區自我選擇程度極高。就這樣沿街閒逛，看到了慈善店。

習慣了流連英國的慈善店，剛要去美國時有些擔心，畢竟在印象中，美國是以汽車工業、大型工程流水線生產、快銷生活方式著名的。但在波士頓坎布里奇（Cambridge）的好意慈善店（Goodwill）不但發現不少寶貝，也逐漸發現了各種古董市集（vintage market），而且逐漸了解到「好意」作為一家社會企業的故事：它同樣歷史悠遠，和英國最古老的慈善店樂施會不相上下，另有一段十九世紀末的美國夢。

從愛荷華到波士頓：熔爐和大蕭條時期的美國夢

善心社企和慈善店已經有一百多年的歷史。

一個多世紀前有一位名叫埃德加・赫姆斯（Edgar J Helms，一八六三─一九四六）的循道宗（Methodism）在教牧工作裡加上了社區服務和職業訓練的內容：他和教區成員在波士頓富人區收集廢棄的衣物，再訓練無業人

士，讓他們來修補那些舊衣物和家具，然後把這些修補後的二手衣物分發給所需之人。既滿足了大家的物質需求，又讓大家得到了技術訓練，為未來找工作打下一定基礎。而且，經過這些訓練和團契的人，也都在此過程中被認可和包容，有了歸屬感，也有了社會責任心。

赫姆斯出身謙卑。他的父母都是愛荷華的農民，他是家裡第一個上大學的孩子，而且念的還是哲學。從康乃爾畢業後，又在波士頓大學讀了神學（Bachelor of Sacred Theology），繼而獲得獎學金去英格蘭進修。十九世紀末的英格蘭貧富差別劇烈——畢竟是激發馬克斯和恩格斯寫就共產主義宣言的地方——進一步鞏固了赫姆斯投身於社會服務的熱情，也讓他學到不少解決社會問題的方法。赫姆斯原本想去印度貧苦地區宣教，但被分配到了波士頓，本來還有點失望。但事實證明，他在波士頓做出了有歷史意義的貢獻。

赫姆斯被分配到的是社會問題非常嚴重的一個社區，包括失業、貧困、移民無法融入社會。許多問題也許在今天依然持續著，但當時的美國還是國家形成時期，許多今天的美國公民剛剛來到這片土地，經歷著許多今天背井

離鄉的人所經歷的困難，包括語言。

赫姆斯的解決方法不僅是授人以魚，而具有前瞻性的發起了一個可持續性運作的體系：他在教區內提供語言訓練、職業介紹和青年活動。這也是今天社會企業（social enterprise）的雛形。用赫姆斯的話說，他想給予人們機會，而非慈善（"a chance not a charity."）；或者說伸出援手，而不是遞給他們嗟來之食（"a hand up, not a hand out."）。

這個社區運作上軌道之後，赫姆斯又被分配到波士頓的另一個底層教區——摩根山教堂（Morgan Hill Chapel）。這個教堂位於波士頓紅燈區，社會問題更加嚴重，嫖娼、酗酒、毒品、搶劫、連食物、衣物和日常用品都成問題，被認為是當時美國最大的貧民窟。赫姆斯的辦法是打開教堂大門，邀請大家來領區食物和休息，然後開始教牧工作，希望在傳播基督教福音的同時幫助大家改變生活狀態。為了解決溫飽問題，他代領社區成員去富人區收集多餘的食物和二手衣物用品，然後分配給大家一些修補任務，讓那些二手舊物煥然一新，然後再將這些衣物用品按需送給社區內需要的人。

這就是今天善心社企的原型。

赫姆斯致力於解決的除了溫飽問題，還有移民、邊緣人士如何融入社會的問題。這是「給人以機會，而非慈善」的意義之一。

他們的工作得到了許多居民的響應，給了人們生活動力。在二十世紀初的大蕭條時期，好意的運作甚至引起了羅斯福總統顧問的關注。作為當時還在初創時期的小企業，已經說明好意的影響力。

大蕭條末期，許多失業人員已經在好意那裡得到訓練，成為了有工作技能的勞動者，好意的範圍也逐漸擴大，開始為殘障人士提供相應的復健培訓。赫姆斯後來形容他的機構為產業計劃，連同社會服務，為就業能力有限的人提供就業培訓，為有身體疾病的人提供康復服務，並為資源枯竭的個人提供臨時援助來源。

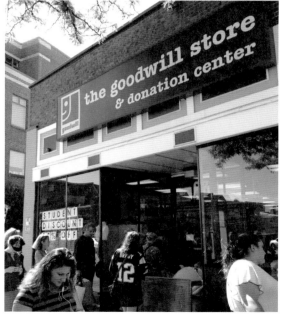

上｜波士頓古董市場。

下｜波士頓的好意慈善店。

基督教慈善的資本倫理

最重要的是，好意的培訓讓原本處在社會邊緣的人看到了希望，能擁有平等機會的希望、能融入社會的希望。當時的牧師兼具社區負責人的責任。

「好意」也蘊涵上帝旨意和向善意志的意思。

赫姆斯在一九四二年去世。但他留下的運作模式持續發展壯大，今天好意已經成為國際性社會企業，旗下有兩百多個機構同時運作。二○○三年，他們的目標依然是通過工作的力量，為全世界所有需要的個人、家庭、社區帶來尊嚴。

他們的理念很顯然受到新教倫理的影響。在德國社會學家馬克斯・韋伯（Max Weber）那裡，十六世紀興起的新教運動與資本主義的興起有直接聯繫：

德國內部也曾針對信仰各宗派的地區進行職業統計，結果發現一個明顯的現象。不只是資本家與企業所有人，受到良好教育的高層員工，特別是在

現代化企業工作，並學習技術和商業教育的人們，絕大多數都擁有強烈的新教性格。

—— 《新教倫理與資本主義精神》

新教教徒不再有中間人的庇護，必須帶著不知是否被救贖的不安努力工作、付諸社群。這也與美國的資本積累有關，而美國開國國父班傑明・富蘭克林（Benjamin Franklin）就被韋伯認為是新教資本主義倫理的代表人物。

韋伯曾引述富蘭克林的一段話：「請記住，時間就是金錢。假如一個人每天能靠自己的勞動賺十先令，而他出門半天或什麼也不做，即使他為了享受這份悠閒或怠惰只花了六便士，也不能認為這就是他全部的花費。事實上，他花掉了、或者應該說是扔掉了另外五先令。」這就是韋伯所說的資本主義倫理，努力勞作與積累財富的道德。這種倫理關乎道德自律性，但這種道德自律性必須由勞動和工作體現，並最終體現在資本運作中。用韋伯的話來說，就是「有組織性且合理地賺取正當利潤，將其視為職業且終生追求的觀念。」

就像美國的社區那樣，社區環境的建設落到社區中的每位住戶頭上，而不是政府統一規劃。在赫姆斯的時代，教區教牧承擔了一部分政府基建工作，個人也必須通過工作創造價值，獲得尊嚴和生活意義。

社會企業的初心：授人以魚，不如授人以漁

「給人以機會，而非慈善」，也是今天社會企業的宗旨。

在英國的時候，經常在街頭看到流浪漢穿著大紅色寫有「Big Issue」字樣的背心，拿著一疊花花雜誌叫賣。路人一般沒什麼反應，有些叫賣者也懶得主動兜售，有時就沿街坐著。也有人過去攀談，買幾份雜誌。有一次，一位認識的老先生停車買了幾份，略帶無奈的說自己並不會去看這份雜誌，因為內容不合意。但，這是一件大事（"This is the big issue."）。

《大誌》（The Big Issue）雜誌發行於一九九一年，也運用社會企業的概念：以企業運作的方式經營，但創業的目的是為了社會，而非盈利目的；

或者說，盈利的目的在於資助某一特別邊緣化的群體。

《大誌》官方網站上的標語是 "They are working,not begging." ——這些販售者是在工作，而非乞討。另一句口號是，"hand up and not a hand out." ——和善心社企的口號相同，可能就是中文裡「授人以漁而非授人以魚」的意思。

加入的方法非常簡單：到所在地的《大誌》辦公室登記，辦公室會對應徵者進行短期培訓。合格後可以成為街頭販售者，以每份雜誌一點二五英鎊的價格買進，二點二五英鎊的價格賣出。一九九五年，創始人又成立了《大誌》基金會。基金會的運作全部仰賴各方捐款，用以資助因為各種原因被社會邊緣化的個人的工作需要和創業理想，也包括他們在住房、交通、醫療和家庭等方面問題的解決。如今，這本雜誌在英國已經有二十年的歷史，深入人心且受到大家支持。來自蘇格蘭的著名獨立樂隊貝兒與賽巴斯汀樂團（Belle & Sebastian）也曾在大雪天的格拉斯哥街頭，穿著紅色的背心和流浪漢一起叫賣。

《大誌》的理念是，希望販售者能被購買者看作是與他們平等且自食其力的人。但根據一份二〇〇二年的調查發現，百分之十五的人表示在購買時，他們總是給多一些，百分之四十三的人表示他們有時會多給。也有很多受訪者表示他們覺得《大誌》就是直接施捨的替代品，只是讓施捨變得更有意義罷了。雖然有受訪者表示他們認為該雜誌內容也不錯，他們購買時只把它作為普通的讀物，而並非出於對販售者的同情。

就我自己的經歷而言，販售者顯然與眾不同的裝扮在報刊販售中特別引人注目，很難完全忘記或忽略資助他們的機構和這份雜誌背後的故事。

另外，英國的《大誌》在內容上走的是小報（tabloid）的路子，類似《太陽報》（The Sun）、《每日鏡報》（The Daily Mirror），並不能在時事、經濟和文化分析等嚴肅內容上與大報（broadsheet），諸如《衛報》（The Guardian）或《獨立報》（The Independent）。相反的，台灣版《大誌》的內容則顯得更有趣而且編輯用心，是一本豐富的文化刊物，也在一定程度上擺脫了雜誌背後機構的慈善助貧的意味。

但《大誌》也存在諸多問題。它的並沒有教給流浪漢或無業人員任何實際技能，僅僅是販賣而已。整本雜誌的編輯、撰寫和實際運營都由其他專業人士進行。這一點讓人想到另外一個社會運動：公平貿易。在英國時，很多咖啡和巧克力都貼有公平貿易的標籤，這是一個倡導用新的貿易標準關懷全球勞工、環保及社會政策的運動，特別關注那些自發展中國家銷售到發達國家的外銷，通過他們用較高的價格向第三世界的生產者購買農產品或手工製品，試圖透過與被邊緣化的生產者及勞工的緊密合作，將他們從脆弱的角色，轉化成為經濟上的自給自足與安全，以促進國際貿易的公平。但目前而言，該國際組織的高層決策和運營的依然都是在歐美地區，原產地的農民儘管可以參與其中，獲得幫助和更公平的盈利，他們依然在「被幫助」的那一端。公平貿易希望達到的賦權 2（empowerment），還有很長一段路需要走。

目前來看，它和《大誌》相似的問題都在於，它們並沒有在結構上帶來根本性地改變，而是鞏固了結構性不公正本身的問題──邊緣人依然在做勞工性質的工作，受過教育的、有一定特權的群體依然是決策層。已經有研究表

示，認為公平貿易能在「短時間內改善小規模咖啡生產者及其家庭的生活」。這些研究發現，在公平貿易下的生產者，更能得到信貸及外來的發展資助。同時，這研究也指出，比起傳統的咖啡生產者，公平貿易生產者更容易得到訓練機會並能改善其咖啡的品質；而那些公平貿易生產者的家庭也更穩定──比起傳統咖啡生產家庭，小孩能得到更好的教育機會。

相同的效果也反映在《大誌》上，對解決無家可歸者和其他邊緣人的生活問題上，所能提供的協助也毋庸置疑。解決貧困是全世界都需要面對的問題，尤其在國際政治舞台和普通人的生活中都已對新自由主義所帶來的資源失衡感到焦慮時。《大誌》作為在九十年代就已先行的理念，儘管並不完美，也為解決方法帶來了諸多反思和可能性。

美國有著和英國不盡相同的社會歷史和社會機制。整體性的社會福利更

少，譬如全民健保和公營房屋（council house），也更仰賴於好意這樣的社會企業或私人慈善。換言之，更體現韋伯所說的資本主義倫理。

無論如何，這樣授人以魚的慈善依然意義非凡。

好意慈善店從循道宗教牧開始，帶著強烈的宗教精神，也回應了美國資本主義的發展和結合宗教資本的倫理。今天，好意慈善已經成為國際性非盈利機構，每年收入超過四億美金，給超過三十萬人提供職業和社區服務訓練，完全體現赫姆斯對好意的願景：「既是產業項目又是社會服務企業」。

在美國生活的那兩年，承蒙朋友們的善意，帶我逛了不少包括好意在內的美國本土慈善店，收穫許多對美國社會的認知和稀奇美物。而當時從英國帶去的不少衣物，後來再次搬家時無法帶在身邊，也就捐給了好意在內的慈善店。希望在給過那麼多人新生希望的慈善店，能讓它們在大洋彼岸繼續獲得新生。

香港第一間
綠色社企——
聖雅各福群會的
Green Ladies &
Green Little

香港一直被認為是現代快速消費社會的代表。根據綠色和平在二〇一八年發表的〈消費習慣與心理調查〉報告，香港人一年花費兩百五十億港元購買衣服，香港女性平均擁有一百零九件衣服，逾五成受訪者擁有尚未剪價錢牌的服裝。

但誰會想到香港也有一家經營有道的二手衣物慈善店？建立於二〇〇八年的 Green Ladies 是香港第一家以寄賣模式營運的環保社會企業，除了推動環保以外，還推動中年婦女就業。該店鋪也大多收集優質女士時裝，並想到以寄賣的方式

運營，讓捐贈二手服裝的市民也能賺取一定酬勞。無論是經營方式，還是創業理念，都有作為商業社會的香港特色。

來自聖公會悠久的慈善經驗

香港其實有非常悠久和踏實的社會慈善和社會服務經驗。香港歷史學家冼玉儀（Elizabeth Sinn）曾在其成名作《權力與慈善：殖民時代的香港商業精英》（Power and Charity: A Chinese Merchant Elite in Colonial Hong Kong）中從當地社會機構，而不是官方治理的角度來看殖民史，可以看出更多民間成長的軌跡。書中所展現的東華三院這樣的慈善機構，是香港第一座由華人創立的慈善和醫療機構，也是殖民時期兩座帝國之間的中介。

和東華三院類似，香港的不少慈善店都有宗教背景，包括天主教的明愛，道教黃大仙的嗇色園、東華三院，佛教的志蓮淨苑等等。

Green Ladies 所屬的慈善機構「聖雅各福群會」（St. James' Settlement）

也有聖公會背景。聖雅各福群會由聖公會的會督何明華和熱心市民在一九四九年創辦，最初名為「聖雅各兒童會」，在灣仔石水渠街北帝廟的一個偏廳推行兒童工作。一九六三年在灣仔堅尼地道建成六層高的大樓，服務漸趨向多元化，從兒童和青少年服務拓展至長者及復康服務。一九八七年，在最初開始的石水渠街建立總會。一九九〇年開辦「中西區長者地區中心」，是灣仔以外的第一個外區服務單位，後來陸續發展了遍佈港島的二十多個服務單位，為不同地區的人士提供服務。聖雅各福群會也是香港公益金受惠的成員之一，有接近三成經費來自社會福利署。

因為住在灣仔，總是經過聖雅各福群會的大樓和聖雅各小學，沒想到他們是我後來很喜歡的慈善店 Green Ladies 所屬的機構。最早去的是 Green Ladies 在工業活化區「南豐紗廠」的總店，被店鋪的井井有條和琳瑯豐震撼，非常驚喜地發現原來香港也有這樣的二手店。後來才去了他們位於灣仔的分店，也一樣讓人流連忘返。

右｜Green Ladies 南豐紗廠店的海報。

中｜Green Ladies 南豐紗廠店一景。

左｜寄賣説明。

GREENLADIES
GREENLITTLE

「環保寄賣易」WhatsApp服務
"Consignment Express" WhatsApp Snap Service

❶ → **❷** → **❸** → **❹**

❶ 拍攝時裝照片
Snap your fashion
- 每日最多傳送**10件**
 Max. 10 items/day
- 清晰，沒有添加特別效果
 Clear, without special effect

❷ WhatsApp至
將前往寄賣的分店
WhatsApp to the
branch you wish to go

❸ 職員48小時內回覆
Staff reply within
48 hours

❹ 如獲接納，請於一星期內
把時裝送往指定分店
Bring to designated branch
within a week

❖寄賣注意事項 Consignment Notice

1. 寄賣時請提供**電話號碼或寄賣編號**
 Provide your phone no. or consignment no. during consignment
2. 職員會因應時裝狀況，**查看實物後作出最終決定**
 Final decision will be made by our staff according to the status of fashion on site.
3. 各分店寄賣服務時間：**12:30-7:30pm**
 Consignment service available at 12:30-7:30pm.
4. 童裝寄賣只限灣仔集成分店
 Consignment for kids wear will be provided in Wanchai CCWU Branch only.
5. 大角咀專賣店暫不設寄賣服務
 No consignment service at Tai Kok Tsui Outlet.

❖ **各分店WhatsApp號碼**
❖ WhatsApp no.

1. 灣仔集成分店 ： 5316 6382
 (Wanchai C C Wu Branch)
2. 黃大仙分店 ： 5222 6255
 (Wong Tai Sin Branch)
3. 西營盤分店 ： 5222 6253
 (Sai Ying Pun Branch)

如有任何爭議，Green Ladies擁有最終的決定權。
In case of any dispute, our decision shall be final and conclusive.

01　雋永的時光術——歐洲、美國、亞洲慈善店概論

由二手衣物反思時尚產業

時尚產業對環境造成極大的污染，Green Ladies 在每件衣服的標籤上都有警告：「全球紡織品製作過程涉及將近八千種合成化學物」、「時裝紡織界每年生產的化學物，占全球每年產量的百分之二十五」、「生產一件 T 恤所用到的棉花量，要耗約兩千七百升淡水來種植」。讓人在挑選的時候也意識到自己在做出一個有利於環境的選擇。

習慣二手衣物後，對全新衣物會特別敏感，無論是化纖氣味還是其他衣料化學產品。二手衣物，尤其是古著，則大多被歲月安撫得平順，上世紀初、中生產的衣物也相對少有化學品成份，質地更自然。在二手店瀏覽，會看到其中物品也都被長期精心保養；因此除去對環境和皮膚敏感的考慮，這些年逛二手店、承蒙不相識的人對舊貨的保有和出讓，也更斟酌數量與質地的關係。

除了原料和過剩生產造成的污染以外，還有人工剝削的問題。美國華裔設計師王大仁（Alexander Wang）就曾傳出血汗工廠的醜聞，被前任員工以

四百五十萬美金控告違犯勞工法，壓榨員工超時工作並且會遲給薪資。儘管最後雙方在互相協調後，以未公開的和解調條約下撤銷告訴，這件事依然讓人對時裝產業心生警惕。

二手衣物也讓我們反思衣物的生命該如何延續的問題。二手的物件都帶有歷史感，它們的生命歷程在於過去。我們在交易二手衣物的過程中，與過去、與他人的經歷相連，我們自己的存在便與歷史時間交匯，不同範疇的「時間」相互融合但又各自行進，使得生活在當下的擁有者跨越時空並得以更改時間的向度。對每一個購買二手衣物的人而言，「時間」有了個體存在意識之外的歷史意識，後者亦是前者生命實踐的參照物。個體生命不單在縱向上得以延展，也在橫向上並蓄寬博。而舊貨也得以擁有更為豐富和能動的生命層次，它們見證過往，連接當下，生成未來。

Green Ladies 的經營模式也在二手店中屬於比較特別的。他們曾以電話訪問公眾對二手衣服的看法，百分之八十五的受訪者表明自己不會購買二手衣服，其中百分之六十五的理由是害怕衣服發黃、破損。Green Ladies 顯然

是了解當地人的購物心理，在收購上花心思，也讓人比較難意識到衣物的二手感。在 Green Ladies 買過合意的衣服，也捐贈過自己的二手衣物。他們對二手衣物的要求較高，稍有破損都會拒收。另外，他們按季度寄賣，每個一段時間就會不再收上一季的衣物，保證店內衣物的更新和應季。如果所捐贈的衣物賣出，可以選擇收取回扣的額度——當然，也可以選擇不收任何回扣。第一次出於好奇，選了最低額度的回扣。幾週後收到店家提醒，果然有人購買了我當時捐贈的衣物，相應的回扣也已經轉賬給我。在交易之外，也讓人感到一些富有細膩心思的聯繫。

根據香港市民的通訊習慣，Green Ladies 還增設「環保寄賣易」Whatsapp 服務，讓寄賣者以 Whatsapp 查詢手上衣服是否符合寄賣要求。

除了女士服飾，Green Ladies 也在二○一六年四月開設 Green Little，把二手時裝開拓至童裝市場。對於本來穿着週期短的童裝來說，Green Little 確實提供了一個有效的平台來讓家長到店內為小朋友添置或是寄賣衣服。

如果在店內寄賣超過兩個月尚未賣出的衣物，則會轉至深水埗的暢貨中心

（outlet）或在地區慈善義賣中以更優惠的價錢出售，又或與設計師合作，把特定衣料留給他們作創作之用，務求完全利用手上資源，讓衣物發揮二次作用。

鼓勵婦女二度就業

除了環保之外，Green Ladies 還是一家社會企業，致力於幫助女性就業。它提供不僅就業機會，也提供專業訓練。

Green Ladies 誕生在二〇〇八年，正值全球金融危機。聖雅各福群會看到當時中年婦女的失業問題，同時希望扭轉香港社會對二手衣物的偏見，於是成立 Green Ladies，在向婦女提供就業機會的同時，也推廣二手衣物重用文化。

這也是另一種「可持續性」，不僅是時裝產業的可持續性，也是就業機會的可持續性。

目前店長、店員或文員主要都是中年女性。香港本地媒體01曾經採訪

過 Green Ladies，記錄過這樣一段的故事：一位女性的上一份售貨員的工作被辭退，因為到了中年已難以找工作，本想考取證照當保安，但後來加入了 Green Ladies，並接受定期培訓，最終當上店長，發揮自己所長。

Green Ladies 也在不斷調整經營的策略和方向。剛開始，他們只是來者不拒地向公眾收集衣物，結果收集了許多過時又不適合日常穿着的衣服，重用率只有百分之二十五。後來在二〇一一年重整經營策略，把收集舊衣物轉為寄賣模式，衣物一經售出，寄賣者不但可獲得最高三成回饋，每月還會收到銷售報告，首先增加了寄賣者的信心。此外，店員也只會篩選合適的當季衣服作寄賣，以確保店內衣物有效流轉，而非積聚貨存。目前他們共有八千名寄賣者，每年收到寄賣的衣物約為十四萬件，衣物重用率達七成。

從二〇〇八年一家店舖到目前四家分店，而且收支平衡。在接受寄賣衣物時，工作人員一定會檢查清楚衣服才會接受寄賣，確保衣服質量。收集的衣服也會用高 蒸汽蒸熨兩次才放在店內出售。

為所有人平等存在的美

對我們這一代而言，時尚意味著無止盡的消費。如此看法，自我發掘了時喜愛著那些被珍惜傳承下來的精品物件，更漸漸了解母親的心境與價值觀，同時喜愛著那些被珍惜傳承下來的精品物件。

發現香港有 Green Ladies 這樣的慈善店之後非常驚喜。

這也是二手慈善店教給我們的重要一課：品味本天成，無關收入或階層，而需要環境的關照。慈善店也可以有尊嚴，有美。這也是英國藝術家威廉・莫里斯（William Morris）的主張。他在一八七〇年代的系列演講《愛的恐懼和希望》（Hopes and Fears for Art）中曾說過：藝術是人類勞作的表達。換言之，藝術與審美不問出身，是人類有平等機會進行創作的結晶。

他認為我們在博物館讚嘆的美物，在古代也是平常生活中的用品。許多藝術品並不是名家設計，而是工匠所造，但它們的美為今人所嘆。審美、才華和技藝是不論出身的，工匠和普通人依然可以有理解和創造美的能力。由此，我們要讓普通勞動和生活空間（建築、道路……）都充滿美感，讓勞動

和普通人的生活也為美而靈（把美還給大眾）；第二，勞動職業也值得尊敬，日常勞作也要有美和尊嚴。

在一八九二年的《世界盡頭的井》裡，莫里斯更直接地表達了美與人類平等的觀點：

帶著年輕的傲氣，我決定一定要通過美來改變世界。如果我在任何微小的地方成功了，哪怕只是在世界的一個小小的角落，我也會認為自己是受眷顧的，然後繼續努力。

而這一切，是他以審美為契機而開始的革命。今天在倫敦東部，他的肖像被製成瓷磚貼在街邊的建築上，成為街頭藝術的一部；許多高街時裝也在使用他的靈感，又從大眾回到了大眾。

快消產業竭澤而漁，淘舊貨，可能是倒退著節奏來珍惜「物」之美，感受美的日常和公允。

香港慈善店私地圖

- 樂施會（Oxfam）https://www.oxfam.org.hk/tc/
- 救世軍（Salvation Army）https://salvationarmy.org.hk/
- Green Ladieshttps://gl.sjs.org.hk/
- Retrovert（IG: @retrovert.hk）
- Mixed Goods 混吉（IG: @mixedgoods.hk）
- Utopia Wardrobe（IG: @utopiawardrobe）
- 陳四間 chan4room（IG: @chan4room）
- 初壹・義衫 Initia123（IG: @initia123_hk）
- 香港減廢網站（Hong Kong Waste Reduction Website，有二手交易訊息）https://www.wastereduction.gov.hk/mobile/tc/index.htm
- 四葉草慈善資訊平台（Leaf Clover）http://www.4leafcharity.org/charity/charity-life.htm
- 勞資關係協進會——社區二手店 http://www.iri.org.hk/2nd_shop_team.html

香港二手古董店私地圖

- 灣仔聖雅各對街的無名小店
- 灣仔藍屋內的無名小店
- Vintage 1961（IG: @vintage1961）
 地址：銅鑼灣軒尼詩道 505 號電業城 13 樓 1302
 優雅風格的古董店。
- Artisan Café（IG: @ artisancafecentral）
 地址：中環雲咸街 30-32 號雲威大廈地下 3 號舖
 多唱片、古董 Fire King、古董嬉皮服飾。
- 小時光（IG: @xiaoshiguanghk）
 地址：中環九如坊安和里 6 號 1 樓
 預約制，多古董飾品。
- 陸日小店（IG: @sunsatstore）
 地址：坪洲永興街 27 號
 位於香港坪洲島，有社區關懷的生活舊貨小店。
- Little Dot Vintage Shop（IG: @littledot_）
 地址：尖沙咀加連威老道 47 號 1 樓
 五〇一八〇年代古董女裝。
- InBetween（IG: @inbetweenshop）
 地址：上環太平山街 6B 號
 多古董海報。
- 夕拾（IG: @jiksap）
 地址：土瓜灣九龍城道 90 號安樂工廠大廈 A 座 9 樓
 名字取自「朝花夕拾」，多古董器物，頗具情懷。
- 搜時洋服（IG: @time_machine_collection）
 地址：葵昌路樂聲工業中心 14 樓 D13
 日本風格的酷酷古董衫。

但 Green Ladies 依然陷入一些刻板印象，它的名字和店內主打的女性服飾，依然引導著一個偏見，那就是時裝消費者多為女性，把戀物、注重時尚和性別相連。為什麼不能有面向男性的二手衣物店呢？

如果審美是平等的，那未來也會有更豐富、更多元的綠色時尚。

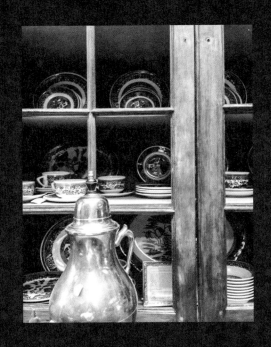

看了慈善店的歷史，回顧不同時代的古著風格，聊了世界各地慈善店的運行模式和特色物品、在那些慈善店淘寶的心得。

現在和大家一起分享一下在慈善店和二手店能找到的具體衣衫，飾品，物件，品牌，包括古董戒指的分類，戴安娜王妃生前最喜歡的英國本土品牌，走嬉皮龐克風的英國二手店。在寫下這些文字時，我也得以回味過去那些年，在我整個二十多歲異國求學漂泊他鄉的過程中，帶來幸福感的點滴風景和人與物。

02

永不褪色的夢

—— 風格古著、飾件與布置

藏在古董店戒指
的永恆

戒指這件特別的物品由來已久，在不同文明和傳說中都被視作特別的標記，比如普羅米修斯因為偷火，而受到懲罰後被迫戴上鐵環戒指；「美女與野獸」在德國傳說裡，戒指是貝拉回到野獸身邊的工具；荷蘭漢學家高羅佩（Robert Hans van Gulik，一九一〇—一九六七）的小說中也寫到玉指環。

戒指也在宗教中有特別地位，如天主教禱告用的聖母玫瑰經指環（Rosary ring）；在《舊約聖經》「創世紀」中，約瑟在受官職儀的

神聖性與合法性也通過戒指顯示：

法老就摘下手上打印的戒指，戴在約瑟的手上給他穿上細麻衣，把金鍊戴在他的頸項上。（《創世紀四十一：四十二—四十三》）

鑲嵌寶石的戒指相傳始於古埃及，因為寶石代表太陽神拉神（Ra）；古埃及人認為有一個看不見的大神在推動著光豔無比的太陽，每天辛辛苦苦的東昇西落。他們從三角洲地帶到處可見的屎殼郎得到啟示，因為屎殼推著糞堆的樣子象徵着推動日輪的太陽神，也代表著太陽化肥一般帶給世界力量；而這位太陽神就像是一個巨大的屎殼郎，屎殼郎也被稱為「聖甲蟲」。於是為了祈求太陽神的保佑，他們習慣用一個象徵想像出來的太陽神的形象——橢圓形的寶石戴在手指上。

現代左手無名指戴上結婚戒指的習俗，據說來源於古羅馬傳統，認為左手無名指具有特別意義，連著一根通向心臟的靜脈，即古羅馬人所說的

愛之靜脈（vena amoris）。這個觀念在十七世紀時由英國著名律師亨利·斯溫伯恩（Henry Swinburne）在其作品《論配偶或婚姻協議》（A treatise of spousals, or matrimonial contracts）中發揚光大，也加強了戒指的文化意義。

在早期基督教婚禮中，神父用戒指從食指、中指、無名指依次祝福，代表聖父、聖子、聖靈，最後戒指也落在無名指上。但不同基督教地區也有不同的傳統，比如某些東正教及天主教甚至基督新教地區，如保加利亞、奧地利、德國、挪威、丹麥……結婚戒指是戴在右手無名指。但在其他國家，如愛爾蘭、英國、美國、意大利、瑞典、新西蘭、加拿大……結婚戒指是戴在左手無名指。

牛津市中心特爾街（Turl Street）上有家古董店「Norah's Antiques」，店面雖小，卻享有幾十年的好口碑。店主諾拉（Norah）讓人想起狄更斯筆下那些八面玲瓏的人物：小業主、酒館老闆娘、律師、銀行職員……通過能察言觀色的機敏通融社會關係，靠自己的勤奮和努力在社會贏得生活保障，進階為城市中產階級。

七〇年代，她在溫莎（Windsor）先開設過一家古董銀器店；她的女兒後來成為現任威爾斯親王的公關，更有各種渠道了解古董行情和市場。終於，機敏、玲瓏、努力的諾拉，在地價比金的牛津城開設了這樣一家古董店，一開就是三十多年。

因為人脈廣，經驗豐富，諾拉是各拍賣會的常客，為店裡進了許多難得的古董首飾。例如英國各大火車站和大小城鎮高街必有的書報店「W.H.Smith」──其創辦家族漢布爾頓（Hambleton）的某任子爵的釣魚時使用的銀質三明治盒（其精巧迷你，超出想像，真是食量非常秀氣的子爵……）及某任漢布爾頓太太的訂婚結婚戒，都是諾拉在漢布爾頓家族宅第拍賣會時拍下的寶貝。

近幾年因為復古風潮的流行，更多年輕人也會來店裡選擇訂婚戒指及結婚首飾；她緊跟形勢，聯繫了銀匠專門訂製帶古董樣式的首飾。看店內琳琅滿目，忍不住求教各種戒指的名目。

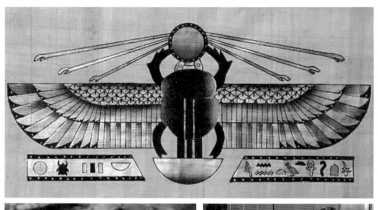

| 上 | 屎殼郎。

| 右下 | 古董戒指店的銀器。

| 左下 | W.H.Smith 創辦人漢布爾頓家族復刻版訂婚戒。

女性參政論者（suffragette）瓷像。

　　　　　　　　　　　　　02　永不褪色的夢——風格古著、飾件與布置

張揚的裝飾戒指（dress ring）

工作人員道：「現在年輕人愛戴大戒指，尤其訂婚時；但其實這樣怪怪的，因為誇張的戒指不是訂婚戒，而是裝飾戒指（dress ring），特殊場合裝飾用，戴在右手無名指（dress finger）上。」

愛語戒（posy ring）—維多利亞時期銘刻愛的記號

愛語戒（posy ring）也叫「寵愛之戒（darling ring）」，顧名思義，男士贈送給心上人的禮物，用戒指作愛的見證。在十五至十七世紀此戒大多為質地為金，內環刻上一些表達心意的話。posy 一詞來自於法語「poésy」，指刻在戒指內圈的那些愛的詩句或格言。莎士比亞在《威尼斯商人》（The Merchant of Venice）中，葛萊西安諾（Gratiano）抱怨女友奈莉莎（Nerissa）道：

為了一個金圈圈兒，她給我的一個不值錢的指環，上面刻著的詩句，就跟那些刀匠們刻在刀子上的差不多，什麼「愛我毋相棄」。3

3 About a hoop of gold, a paltry ring, That she did give me, whose posy was For all the world like cutler's poetry. Upon a knife, "Love me and leave me not."

莎士比亞將在英法流行的愛語戒放至義大利，也表明當時在情侶之間的流行程度。維多利亞時期的愛語戒開始鑲有寶石，可能也是後來訂婚戒指的原型。在牛津的阿什莫林博物館（Ashmolean Museum）和倫敦的維多利亞和艾伯特博物館（V&A，Victoria and Albert Museum），都有較為可觀的 posy ring 收藏。根據諾拉的說法，這種戒指是戴在左手的無名指上。

精美的摯愛之戒（dearset ring）

已經有了寵愛之戒（darling ring），摯愛之戒（dearest ring）則更進一步，由各色寶石按以下順序組成：鑽石（Diamond），綠寶石（Emerald），紫晶（Amethyst），紅寶石（Ruby），綠寶石（Emerald），藍寶石（Sapphire），黃玉（Topaz），以此次序排列，所有寶石的首字母集合為「Dearest」，至親摯愛；也有按紅寶石（Ruby），綠寶石（Emerald），石榴石（Garnet），紫晶（Amethyst），鑽石（Diamond）排列，意味「Regard」，尊重；或是

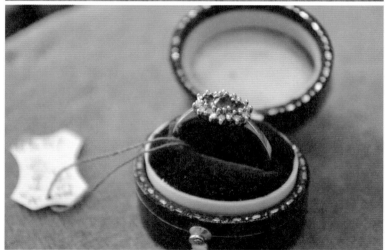

| 上 | 喬治時代（Georgian era，一七一四－一八三七）的 posie ring。
| 下 | 愛德華時代 posie ring。

維多利亞時代摯愛之戒（dearest ring）。

　　　　　　　　　　　　02　永不褪色的夢——風格古著、飾件與布置

紫晶（Amethyst）、鑽石（Diamond）、蛋白石（Opal）、紅寶石（Ruby）、綠寶石（Emerald），寓意「Adore」，傾慕，充滿維多利亞時期的浪漫情懷。

代表紀念的悼念戒指（mourning ring）

另一種鑲有肖像的戒指，則被稱為悼念之戒（mourning ring），是紀念死者用的。除了死者肖像外，也會有死者的頭髮等私人化的物品。

慶祝永恆的戒指 eternity ring

意為永恆的 eternity ring 並不在結婚時佩戴，而是婚後十年、二十年之後，由丈夫送給太太，重申感情。通常由五顆，或更多珠寶環繞一圈而成，毫無接縫始終之分，故名 eternity 永恆。這樣的戒指大多貴氣逼人，也似乎隱喻多年婚姻的沉穩和珍貴。

工作人員感嘆，現在不少珠寶商都將婚戒稱作 eternity ring，也許是現代感情和承諾同樣短暫，大部分人都等不到幾十年。因此見風使舵的珠寶商將重點導向婚戒，原本由不同戒指承載的不同涵義，便都落在一枚婚戒上。

而現在我們熟悉的「鑽戒」則是一個非常現代的概念，戴比爾斯（De Beers）公司的著名標語「鑽石恆久遠，一顆永流傳」，是由鑽石開採商製造出來的浪漫。在英國，訂婚戒指依然以寶石為主，比如威廉王子向凱特求婚時所用的，就是戴安娜王妃生前擁有的藍寶石戒指。另外，男士傳統上並不佩戴戒指，甚至今天威廉王子在婚禮上也沒有戒指。

消費時代的感情形式似乎都被大珠寶商的廣告語所定奪，比如求婚時必須有蒂芙尼（Tiffany）的藍色小盒子和鑽石等等，失去了婚愛史上曾經多樣多元的意涵。也正因為如此，尋找屬於自己的感情表達方式，包括寄予情感和承諾的珠寶首飾，就更顯得特別。在 Norah's Antiques 拍攝訪問那天，剛好見到一位老夫婦一同來此店尋寶；此情此景，是對古董指環最好的詮釋。

延伸閱讀

John Henry Middleton（曾任劍橋菲茨威廉博物館館長），*The Engraved Gems of Classical Times: With a Catalogue of the Gems in the Fitzwilliam Museum.* Cambridge University Press Archive, 1891.
William Jones, *Finger—Ring Lore: Historical, Legendary, Anecdotal.* London: Chatto and Windus, 1877.

｜上｜十九世紀末悼念戒指 mourning ring。
｜下｜永恆之戒 eternity ring。

店主演示訂婚戒、永恆之戒（eternity ring）、結婚戒的佩戴方式。

永不褪色的
英倫舊夢：
Laura Ashley

英國王妃凱特的時尚風格

備受矚目，她也有意識地展示

一些英國本土設計師作品甚至

英國高街品牌，包括瑪百莉

（Mulberry），亞歷山大‧麥昆

（Alexander McQueen），蘇貝瑞

（Strathberry）……被稱讚代表了

一種新時代的英倫風情。

人們也經常拿她和另一位王室

時尚 icon 戴安娜作比較。兩人身

處不同的時代，凱特所在的這個時

代，英國面對財政緊縮和政治變

動，高街品牌或本土設計師顯得更

親切，蘊涵了王室希望更親民的意

思，至少在外表上。而戴安娜生活的八〇年代則是全球資本主義發展的全盛時期，經濟和時代自信就像戴安娜最經典的蓬蓬袖洋裝一樣蓬勃。連她的婚紗都採取蓬蓬袖式樣，這種蓬蓬袖長款（maxi）洋裝被稱作 Laura Ashley 風格。

Laura Ashley style：維多利亞的鄉村碎花風情

Laura Ashley 的公主袖長裙代表了八〇年代的蓬勃，也成為八〇年代時尚的代名詞。後來所有碎花或顏色鮮豔、有誇張領口或袖口的連衣裙，都被稱為 Laura Ashley style。

Laura Ashley 開創於五〇年代。一對年輕人相遇在戰時的英格蘭，他姓艾胥黎（Ashley），是位工程師；她叫蘿拉（Laura），熱愛設計，當時服務於皇家女子海軍。

二戰之後，兩人在倫敦定居，蘿拉開始為婦女聯盟工作，需要做些拼布。

她在著名的維多利亞與阿爾伯特美術館（Victoria and Albert Museum）看到維多利亞風格的花紋，激起了靈感，設計了一批維多利亞風格的拼布和頭巾，沒想到非常受歡迎，甚至進入了高級連鎖百貨公司約翰·路易斯（John Lewis）銷售。這批方巾的巔峰時期是在一九五三年的電影《羅馬假期》中被奧黛麗·赫本所使用，那個白襯衣、大擺裙、方巾輕鬆繫在脖子上的俏皮樣子成了永恆的經典。今天在 Laura Ashley 的官方網站上，也說他們的故事開始於一條絲巾。

|上|二手的 Lara Ashley 洋裝。
|下| Laura Ashley 的 LOGO。

方巾成名後，Laura 繼續開拓她的時尚創意，在六〇年代設計了第一條長到腳踝的維多利亞式蓬蓬袖長款花卉洋裝，成了日後品牌最具代表性的服飾，也有了後來戴安娜王妃的婚紗。七〇年代在倫敦開了分店，一週內賣出四千條裙子。品牌在七、八〇年代達到全盛，成為英倫風尚的代表。後來的艾瑪・布里奇沃特（Emma Bridgewater），博登（Boden）和 Cath Kidston 等等主打碎花的英國鄉村風格的品牌都是它的追隨者。蘿拉對品牌的推廣走在了時代前列，是今天高街品牌的先鋒。如果沒有 Laura Ashley，那種維多利亞式的英國鄉村風格的碎花衣裙不會再次成為時尚焦點。

Laura Ashley 的風格改變

Laura Ashley 的風格也經歷過不少改變，從這些改變中也可以看到時代的革新和印記。七〇年代的 Laura Ashley 帶著嬉皮風格，但到八〇年代，戴安娜穿起 Laura Ashley 時，品牌的設計有了明顯的格調轉向，變得更為「好

女孩兒」和優雅。戴安娜對 Laura Ashley 的喜愛也讓她成了非官方代言人，凡是她穿過的式樣經常銷售一空。

因為品牌開始於維多利亞紋樣，他們的代表作也包括以高領口的維多利亞式長裙。

Laura Ashley 也為流行權力套裝（power suits）的八〇年代帶來一股反潮流。當時流行女孩子也穿有墊肩的西裝來表現霸道總裁氣概，以求在職場上和男性拚搏資源和話語權，有資本主義特色。而 Laura Ashley 的碎花長裙和那種大公司、都市風截然相反，有鄉村舊夢的意味。同時，也間接地在那個平權運動此起彼伏的年代影射了另一種被都市公司文化忽視的勞動付出：鄉村女性或全職媽媽的工作。

當然，這種鄉村風格是對田園的浪漫想像。真正在鄉間勞作的人是無法穿上這樣的裙子的。抹去女性特質和凸顯，兩種在今天都值得商榷。這種發展脈絡，讓我們看到今天更豐富的選擇如何而來。

因為這種與資本發展背道而馳的特質，花卉風格也被認為不合時宜，被

用來指代某些階層，某些性別，某些種族。「Chintz」（花布）這個詞甚至被用來蔑視花卉風格。七〇年代末工黨離開唐寧街時，保守派報紙說「唐寧街把花布黨趕出來了」。

但時代更迭中，時尚也被賦予了新的意義。女性設計師開始留意給衣服設計口袋，增加舒適度，通過服飾來解放穿衣人。在今天的 metoo 運動中，也有讓女性擁有著裝權利的呼籲。所以今天，Laura Ashley 風格又重新回到流行文化中，設計師包括杜嘉班納（Dolce & Gabbana）都用花卉長裙向她致敬。浪漫的鄉村風格能在今天帶來新的力量，包括環境意識，包括將自然帶入日常生活。

英國鄉村風格在工藝美術中的文化價值

從英國鄉村和大自然中汲取靈感，從工藝美術中發掘文化價值，Laura Ashley 並不是第一個。幾個世紀前工藝美術運動創始人，威廉·莫里斯也

是代表人物。

莫里斯與著名的英國復興本土設計建築師菲利普・韋伯（Philip Webb）是好友，都熱愛英國鄉村的淳樸自然，一起成立了古代建築保護協會。因為工作暫住於倫敦時，工業時代倫敦的污染和嘈雜令他更傾心於前拉斐爾主義所理想的田園牧歌式的生活，曾搬到倫敦城外，充分動用他的建築技藝，與韋伯一起設計了「紅屋」，混合中古和哥特復興風格，同時力圖呈現建材本身的質感之美。這棟建築後來成為莫里斯發起的英國藝術與工藝運動（Arts and Crafts）的代表作。

莫里斯有感一八五一年英國萬國博覽會展出之工業品過於粗糙，而與藝術評論家約翰・拉斯金（John Ruskin，一八一九—一九〇〇）、哥德建築風格倡導者、英國議會大廈內飾設計師奧古斯都・普金（Augustus Pugin，一八一二—一八五二）等人開創了美術工藝運動，大力提倡恢復手工藝和小作坊，以此抵制過度工業化對手工藝人的創作、作坊經濟生產模式的破壞，呼吁通過審美塑造個體價值。

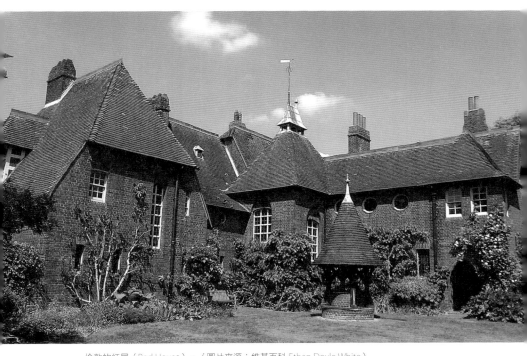

倫敦的紅屋（Red House）。（圖片來源：維基百科 Ethan Doyle White）

對莫里斯而言，每天看到的器物會影響到人的心情，眼神，天長日久甚至視野與人生方向。所以我們一定要讓自己被精心設計與制造的美物環繞，並讓此事成為一個信仰。另一方面，在個人對美的追尋和創造中自然包含自主性，便是對既有社會結構的質疑和反思。

和那座紅屋一樣，藝術與工藝運動的作品多呈現自然之美，反對資本主義和工業化。英國藝術與工藝運動是人類工藝發展中第一次面臨工業現代化的重要歷史。機械急速量產潮流帶給英國傳統工藝一個機會去思考發展的方向，有人主張擁抱機械，莫里斯則轉向中世紀以手工代替機器。他堅信「所有的藝術的真正根源和基礎存在於手工藝之中」，在事務所學徒的經歷使他得以從技術層面思考，秉持實用的態度成立公司實際從事產品設計，而且在英國各地倡導以聯盟或協會方式組織地方人士推展與生活結合的藝術。這也成為對莫里斯日後的信條：真正的藝術必須是為人們創造，並且為人們服務的；它必須對創造者和使用者來說都是一種樂趣。這也是在品牌之外，Laura Ashley 的設計本身為人們帶來的社會意義。

Laura 在八〇年代去世後品牌幾經易手，古董版 Laura Ashley 和今天的設計完全不同。我在英國逛慈善店的時候，最驚豔於 Laura Ashley 的連衣裙，每一道剪裁都巧奪天工，既矜持又挺拔地凸顯身材，那些大蓬蓬袖裙子也闊到大方，讓人想好好保養，減慢步伐，在崇尚快消時尚的今天，穿起來別有味道，有些反抗低廉材料、壓榨人工、快速浪費的意思。

藝術不是牆上的圖片，不是一種嗜好的興趣，而是日常生活的細節，家居用品的設計，鄉村的保護，城鎮的規劃，道路的維護，服飾上細心的圖案和剪裁。把美還給大眾；就是賦予日常勞作權利，讓日常生活都有美和尊嚴。

Laura Ashley 逝去的歷史讓人看到設計的公共性和社會意義。那些古董服飾不只是商品，它們的價值也遠遠超越任何品牌，追憶的不僅是英倫舊夢，而是永遠在蛻變著的社會價值和個人生命。

愛丁堡的嬉皮古著 W. Armstrong & Son：古玩店的 Burberry 指南

我的舊物之旅是從愛丁堡開始的。

剛到愛丁堡的時候，和很多人一樣，喜歡去高街潮牌店，尤其是當時大熱的 Topshop 4 或歐洲奢侈品牌，因為這些都是我在亞洲就熟悉的名字。在商業和時尚產業的全球化過程中，這些連鎖品牌和奢侈品是最早的得益者。

但過了沒多久就發現當地一些更有趣的小店。

當時住在學校附近，逐漸發現了那條街上有好幾家慈善店，包括救世

4 成立於英國的著名多國際化的悠閒時裝品牌。

軍，流浪者之家，帝國癌症研究基金會……每一家都變幻無窮，琳瑯滿目：服飾、家居、書本、瓷器、水晶、唱片、雜貨……讓人流連忘返。我由此開始漸漸認識和接受二手物品。因為慈善店出售的都是舊物，帶著各自的故事，承載著更廣闊的歷史，我透過它們，開始逐漸了解不同時期的社會史、文化史、政治史。這些，都是時尚的一部分。

再後來，進一步了解到不同區域的大小慈善店，分別所屬的慈善機構或社會功能，經常在週末散步去分別尋訪，逐漸了解到這座城市每個區域的歷史。服飾是生活的細節，也是審美和藝術的日常肉身，和不同地區文化的承載，或大或小。愛丁堡這座城市也充滿藝術質感，逛街散步都是一種享受，可以看到古樸的石板路、設計開闊的街道、層次豐富的景觀、藝術風格濃厚的建築、鬱鬱蔥蔥的草木。

愛丁堡從十五世紀以來就是蘇格蘭首府，最主要的區域包括中世紀古堡周圍的舊城，和十八世紀喬治三世時代開始設計的、以新古典主義為底色的新城。開發新城時正值歐洲建築蓬勃發展，不少建築大師都趁這個機會大展

身手，留下了自己的印記——有的也確實把名字刻在了建築上。當時的建築風潮借鑒了古希臘的風格，包括石柱、神廟，愛丁堡也因此獲稱為北方雅典。

今天市中心的國立美術館，也是開闊的神廟式建築。十八世紀的蘇格蘭啟蒙運動中，大衛・休謨（David Hume）和亞當・斯密（Adam Smith）等思想家帶來思想文化乃至社會變革，為「北方雅典」這個名字增加建築風格之外的文化聯繫，進一步豐富了這座城市的文化質地。

這些歷史脈絡決定了這座城市的藝術質感。

W. Armstrong & Son: 品味與生活趣味的古玩家

後來愛上在城市漫步，再走遠一點，就發現有一家店叫 Armstrong's，樣子復古而怪趣。我的學院在山上，在每天上山的途中會見到他們的分店。他們的櫥窗總是布置得特別有復古氣息，時不時更新。有時掛滿古董帽子，有時是維多利亞時代的宮廷舞會，有時是一九五〇年代的迪奧新風貌風

格的蓬蓬裙，有時模仿名畫，比如克里姆特（Klimt）的〈金衣女子〉——而且還很像。

城堡下草地市集（grassmarket）分店的空間更大。走進那家店就彷彿走進博物館奇妙夜，有法老的木乃伊，有掛在空中的飛行裸男，有不同時代的戲服、禮服、道具、衣裙、飾品、西裝、風衣、銀器……

全名 W. Armstrong & Son 的這家古著店，成立於一八四〇年，有悠久的歷史，目前在愛丁堡有兩家分店。

在那裡可以找到所有你想到和想不到的美物。比如天鵝絨吸菸夾克（smoking suit）和復古T恤，一九二〇年代《大亨小傳》風格的花呢西服和一九六〇年代皮夾克。還有一九二〇年代的襯翼或一九六〇年代的嬉皮小雞那裡得到啟發，或者嘗試一件東方的絲綢長袍或一九五〇年代的舞會禮服。配件的範圍也非常令人印象深刻，將提供適合每種時尚品味的東西。

Burberry 是英國著名的品牌，這裡有整整幾排古董 Burberry 風衣，古到十九世紀。就是在這裡我買到了自己的第一件 Burberry 風衣，至今珍愛。花呢

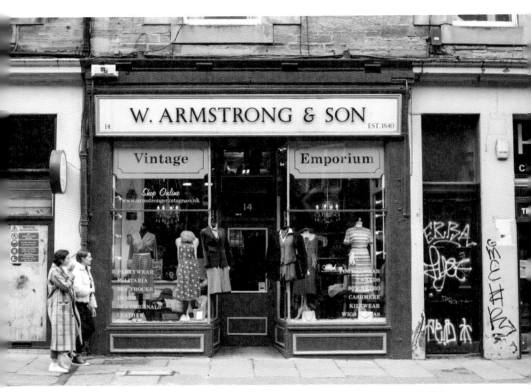

ARMSTRONG 店門口。

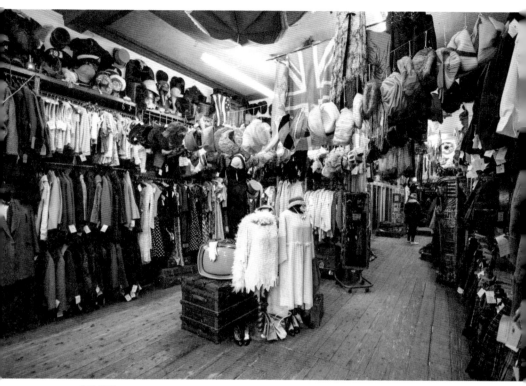

店內陳列。

　　　　　　　　02　永不褪色的夢——風格古著、飾件與布置

是蘇格蘭特色，尤其是哈里斯毛料（Harris Tweed），這裡也有各色花呢西裝的天堂，可以找到適合場合的款式。

這家商店不僅受普通市民歡迎，也受愛丁堡藝術學院學生歡迎，因為可以為日常增色，更可以為藝術想像打開多層空間。不少明星也是他們的粉絲，包括歌手凱莉・米洛和搖滾樂隊法蘭茲・費迪南（Franz Ferdinand）。

所有的這一切精美的昔日風華，都不讓人覺得高高在上，而是隨意而饒有趣味地擺放著，讓人逛得自在，安然。價格也非常親民。他們深深明白物品是歷史的載體，每個人都是歷史的參與者，也擁有平等欣賞、享受、美的權利。所以這家沒有打造成奢侈品商店，而是平易近人又充滿趣味的古著店。一百多年來，他們從來沒有改變過自己的風格。今天看他們的工作人員，他們網站和社交媒體上的風格，依然是嬉皮的，而不是精貴的。佈滿刺青，在酒館打工的年輕人也可以穿一九五〇年代的蓬蓬裙或花呢西裝，照樣韻味十足。只要懂得欣賞風尚和藝術的設計之美，工匠的用心和才華，都可以是他們的顧客。品味關乎理解，而不是金錢、背景或階層。

審美的日常與開闊彼岸

Armstrong's 是愛丁堡這座自由、賦權、藝術質感濃厚的城市的縮影。

愛丁堡每年都有藝術節，始於第二次世界大戰之後，希望復興歐洲的文化精神，給人們帶來希望。湯姆・史塔佩（Tom Stoppard）的現代名劇《君臣小人一命嗚呼》（Rosencrantz and Guildenstern Are Dead）最早在那裡演出，受到好評後才有了後來的舞台劇和電影。最近紅遍全球的 BBC 英劇《邋遢女郎》（Fleabag），最早也是主演、導演兼劇作家菲比・沃勒—布里奇（Phoebe Waller—Bridge）自己在愛丁堡的獨角戲。因為獨角戲的備受關注，然後有了風靡全球的電視劇。

愛丁堡也有圖書節，有一年迎來九十三歲的朱迪斯克爾（Judith Kerr）。她因繪本而聞名，還獲頒大英帝國勳章。她的父親是普魯士文化評論人安德魯克爾（Andrew Kerr），幸好當年全家流亡到英國，躲過了納粹的屠殺。

在愛丁堡的求學回憶

在高等教育程度方面，蘇格蘭是歐洲受教育程度最高的地區之一，也是世界上受教育程度最高的地區之一，很大程度上得益於高等教育對蘇格蘭學生免費；在二〇一二年以前，也對歐盟學生免費。成立於一五八二年的愛丁堡大學，是英語國家中第六古老的大學。二〇一七年，愛丁堡約八萬名學生接受繼續教育或高等教育，百分之九十二點三的愛丁堡學校畢業生都得到積極就

舊物的靈魂

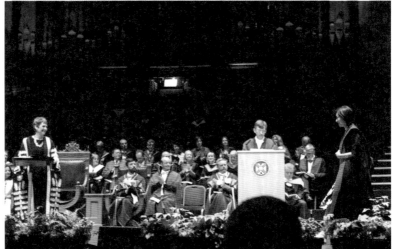

| 上 | 畢業當天的盛況。
| 下 | 畢業生上台。

　　　　　　　　02　永不褪色的夢——風格古著、飾件與布置

業的機會。

愛丁堡在我心中一直代表了英國的左傾多元社會，開放得自然而然。那些在好萊塢看來讓人生疏的外語片，放在愛丁堡的電影院 filmhouse 不過是普通電影而已；前一天在餐館端盤子的朋友第二天可以上英國電影學院獎（BAFTA，British Academy Film Awards）領獎。高等教育的免費、藝術的平易近人使知識的獲取和生產更普遍，也因為歐盟成員本科免費和每年都舉辦的藝術節，讓它成為歐洲創意人才的流動據點，也讓整個社會充滿創意、活力和流動性。

在我的畢業典禮上，神學院的院長沒有像其他大學那樣強調本校的名譽，或者作為本校畢業生的特權，而誠懇地反思了當代教育的失職和社會的偏見與壓力：他聽說有一位學生因為飲食紊亂症而自殺，心痛不已。身為愛丁堡大學的畢業生意味著你永遠會為邊緣人和少數群體站出來發聲，你的價值遠在學界之外。今天想起來依然動容。愛丁堡大學在十六世紀從牛津和劍橋的學院制分離，旨在貼近社會、服務社會，與愛丁堡的豐富、多元和開放

相輔相承。在我的日記裡，一直叫它「愛城」。

愛城豐富而大氣，山頂望見海岸，風笛聲遼闊無際。爵士吧二十四小時演出，古董店和書店開至深夜；演出和展覽不斷激人心智，酒館和咖啡館裡撞見朋友。無論單身與否，大家都能享受波西米亞式的生活，永遠不會孤單。姑娘們經常穿上古董衣裙去參加舞會，出門前在家小酌，天南地北地傾談；後來一個去了蘇格蘭政府工作，一個回印度教書，一個回了奧地利。有一次聊起家庭結構變化，說我們如果一直不從傳統，沒有孩子，以後可以一起開間早餐旅店，建立一個社區，彼此扶持。

學術生涯總是充滿遷徙。剛從愛丁堡搬到牛津的時候，還抱怨「牛津簡直就是鄉下，看建築還以為是考文垂（Coventry Blitz）……」。後來也喜歡上那裡的生活，本地電影院、本地咖啡館、診所、慈善店，還有朋友。傍晚散步，隨意拐進一間學院禮拜堂聽巴羅克音樂會。曾在《洛杉磯書評》（The Los Angeles Review of Books）裡寫，莎士比亞和中文俗語都有心安即家的說法。住過的地方都是故鄉，因為價值，因為所幸有選擇的自由。

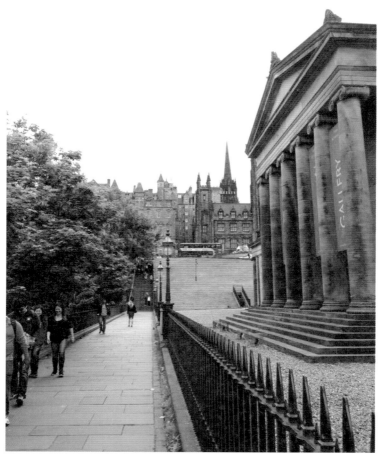

愛丁堡市中心，從國立美術館走到神學院的階梯。

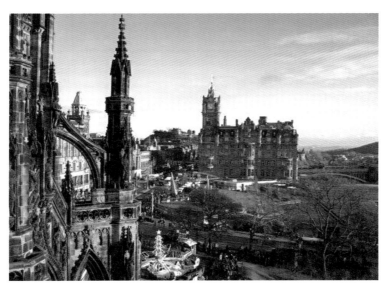

俯瞰愛城。

　　　　　　　　　　02　永不褪色的夢——風格古著、飾件與布置

而在我歷經他鄉的旅途中，帶不走的友情、社群、家人，永遠在質疑狀態的歸屬感和根，曾經在愛城的開放的氣質和深厚的文化積澱中得到溫柔包容，在 W.Armstrong & Sons 這樣樸實精怪的古玩天堂中得到無限的靈感和自由。

古著的日常穿搭

就像本書之前介紹的那樣，古著來自不同時期，有些年代更久、更經典、更古舊，比如我有不少二〇年代的帽子，也有五〇年代的裙子；有些可能來自更近的八〇、九〇年代，比如我也有九〇年代的皮衣。還有一些是今天快銷時代的二手衣物。

在英國時，幾乎每天渾身上下都是古著，以復古裙裝為主，因為當時在大學城，其實是小鎮，生活簡單，道路開闊，日常漫步。搬到香港之後，生活節奏變快，從前的著裝風格不再合適，因為趕地鐵、上上下下飛速的自動扶梯，必須更換衣櫃，改成更利落的風格，開始穿褲裝，也跨進了更現代的時裝。以前很喜歡，幾乎每天都戴，成了我個人標記的一頂男士呢帽，也因為這裡天氣太熱而不得不放棄。

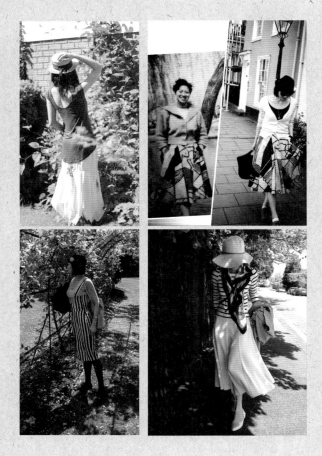

—— 夏季 ——　　—— 春季 ——

這裡的回顧，希望和大家分享一些靈感，看看古著如何能成為日常生活中的一部分。

—— 冬季 ——　　　—— 秋季 ——

春季
| 上 | 母女同款裙。
| 下 | 橫條紋上衣與黃色窄裙。

夏季
| 上 | 二手草帽與藍色長裙。
| 下 | 穿著古董海魂洋裝在玫瑰園賞花。

秋季
| 上 | 芝加哥湖邊的秋日穿搭。
| 下 | 秋日在校園漫步，身著二手粉色毛
　　　衣、寶藍色帽子與蘭花傘裙。

冬季
| 上 | 粉色圓帽與長靴。
| 下 | 藍色大衣與古董帽子。

02　永不褪色的夢——風格古著、飾件與布置

在異國求學之二手家居布置心得

異國求學和隨之而來的學術生涯總是伴隨著諸多漂泊和遷徙。從留學開始，十多年來搬過起碼六次家，其中三次是跨國跨洲的：從亞洲到歐洲，從歐洲到北美，從北美到亞洲。

在英國讀書時也搬過好幾次家。

每次搬家都是一次對靈魂的拷問，因為要面對自己收集和堆積的物品，也得以回味生活的點滴。每次搬到新的地方，哪怕只是幾個月甚至幾週這樣短短的時間，也希望能盡量打理得溫馨舒適，有家的感覺。這是我在充滿不確定性的職業和人生軌跡中，為自己提供安慰的方式。這樣，每次在動

盪和遷徙中，都能有家的感覺。

在異鄉營造家的感覺

在異鄉搬家的過程中，也逐漸學習著不同地方在家居和裝修上的特色。

在英國的時候有一個網站叫 freecycle，大家都會把不再需要的物品放上去免費贈送他人，有些大件的需要上門提取。除了舊物循環利用，也充滿人與人之間的信任。在英國和美國的慈善店、二手店和古董店也都有家具和家居用品。不但經濟，也能從二手用品中學習設計史。在不同國家、不同城市、不同建築、不同人生階段住過的地方，也都用二手家居用品布置出了不同的風格。比如在英國時家居布置比較偏為維多利亞風格。到了美國之後，住的閣樓有高高的原木牆面，也順勢以中古風布置家居。

但不變的是無論到哪裡都希望住所整潔美好的努力。這是長期離散的人給自己搭建的安全感。後來在一篇文章中寫到，「家不僅是生活的世界，也

是心之所向的記憶中的世界。這也許就是「家」的嬗變：不僅是宗族或建築，也不僅是性別、世代和中國社會秩序之間的微觀政治，而是作為行者的個人如何在不同國度中努力建構的空間。」

懷念的家居布置

有三次家居布置最讓人懷念。第一間是在愛丁堡的開放式公寓[5]，這是我第一次有自己獨居的感覺。街角的老式公寓大樓，交通便捷。進門是狹長的走廊，後來成了擺放和展示鞋子的地方。走進來，明亮的開放式公寓有開放式廚房，寬敞的桌子，沙發床和壁爐。

因為是第一次自己獨居，沒有家人或室友，花了很長時間布置。而附近剛好有好幾家高品質的慈善店。

比如用二手畫架作展示架。把從世界各地帶回來的海報和食物包裝剪開貼到壁爐上面的牆上，成了背景牆。

5 英國的房型格局之一，除了浴室，其他的區域基本上都沒有隔間。床、書桌、客廳、廚房都是相連，要用傢俱或其他擺設來區隔。

｜上｜寶藍色桌巾與粉色花束讓整體餐桌布顯
得頗有風格。

｜下｜書與花永遠是最好最簡單的居家擺設。

慈善店裡買到的古銅燭臺，從二手店買到的藤編咖啡桌，桌面是白色瓷磚。徒手搬回家，累了就在路上休息片刻，手上都長了繭，但充滿自豪，後來也帶到了牛津。

附近有好幾家慈善店，都有豐富的瓷器，開始收藏茶具和碗碟。在咖啡桌上和朋友喝茶，週末請朋友來吃飯，如果是早午餐，結束後可以一起去附近的中央林區散步。

英式的古典布置回憶

第二間印象深刻的居所是在愛丁堡的歷史保護建築。典型的英國喬治時代的新月建築（crescent），因為整排建築流暢恢弘的新月形外觀而得名。

喬治時代（Georgian era，一七一四—一八三七）的建築大多寬敞、講究對稱、莊重，深受古希臘羅馬時代建築的影響，充滿新古典主義風格。內部也同樣寬敞而高挑，屋頂和牆面都有精美的挑花，屋主還留下了家具，都是他們家傳的寶貝，所以有一種生活在時裝英劇裡的錯覺。也相應地增添了很多更有古風的家具，包括從愛丁堡的古董茶室買的唱片機，櫻桃木書桌⋯⋯因為是一樓，正對寬闊的草坪，打開高窗就能邀進風景。

在這裡能舉行更大型的宴會，有時也請朋友們穿上具有舊時代風格的服裝來赴宴，許多愉快的時光。父母來探望我時也曾在此小住，每天早上都興致勃勃地觀察從草坪經過的上班族。

從蘇格蘭搬到英格蘭的時候萬般不捨。收藏的家居和瓷器賣也送了一些給朋友。

在牛津住過簡單的開放式公寓和學校宿舍。風景都很好，窗外茵茵綠草，總是覺得陽光明媚。

而從英國搬到美國的時候更是覺得失落和不安。當時說：「海運公司 Seven Seas 取走了最後一批箱子，十三箱去上海，多是書和瓷器，超重，臨時加箱。這麼多東西到時要麻煩二老簽收、收拾，占用上海人最在意的生活空間。我也不是漂泊四海為家，有父母永遠為我敞開的安心踏實的歸所。」

美國中部的回憶

花了很久才習慣美國中部的生活。美國中西部的發展應了汽車工業時代，大多沒有公共交通，也很少有行人。光禿禿的街道，沒有沿街的花園、商店或草坪。我當時所在的大學城，因為阿姆斯特朗登月而紅極一時，整座城市的外觀也好像停止在六〇年代。

租住的房子也很有六〇年代的風格，讓人想起美劇《廣告狂人》（Mad Men）。上下兩層的閣樓，溫暖的木板從頭貼到底。順勢用中古風格布置起來。美國的二手交易網站叫 Craigslist，從上面買了原本是戶外使用的白色透明檯面圓桌，白色沙發，風格簡潔的扶手椅。後來也在網上買了中古時代的唱片機，帶無線電。小鎮也有特別有個性的一面，比如一家內容豐富的唱片店。從那裡買了不少老唱片，包括美國嬉皮時代西海岸流行的日裔美國樂隊。

有一次半夜收工，從辦公室回家路上一片安靜，只有鞋底踏雪和冰的聲音。回家打開電台，也有家的感覺。

以前和好朋友商量過，我們要打破以家庭為中心的社會結構，等退休了就一起辦民宿。當時大家說起，覺得我們很多朋友都始終單身或沒有孩子，又離家人很遠，大家庭甚至核心家庭式的模式不再能維繫日常情感，所以要以朋友為單位。後來那位朋友回了奧地利。

在美國時認識了一位忘年交，老太太的幽默感很強大，有時候她側著頭我就能笑出來。當時她先生剛去世不久。她有時還會開玩笑：「我現在更不

做飯了……以前他說都是他做飯，但我說我是愉快的吃客（delightful eater）啊。」老太太也覺得生活因為突然單身而變得尷尬：這裡是大學城，一個人去吃飯經常遇到學生。

在愛丁堡和牛津的時候都有一群特別要好的朋友，也都因為是步行城市，隨時可以串門的那種。還記得我離開牛津前和朋友吃飯，吃完飯去另一位朋友家串門，她正在煮泡麵，跟我說「你剛才吃了什麼好吃的跟我說說，聽聽也開心……」有時和大家一起吃飯可以笑到在地上打滾；愛丁堡的生活太豐富，朋友之間經常一起出門，在路上可以笑得直不起腰；下午喝個咖啡，說起晚上獨立電影院 Filmhouse 放電影，立刻說走就走；或者春節請客可以從早上十一點一直吃到第二天凌晨，到最後有坐有躺，總是交心。

在美國也有朋友，但和從前不一樣。一來以前大家都是學生，時間鬆散；二來生活階段不同，現在的朋友大多有家庭，更願意過小日子，單身的也拼工作，因為美國大學工作不容易。美國人結婚也早，法律制度也不一樣……最不一樣的是這裡的空曠，和生活環境有關。公共建築和設施的缺

乏、以車位中心的設計讓人覺得渺小但空曠感特別龐大。

在美國中部小鎮的空曠和異化中差點抑鬱。幸運的是就在很痛苦的時候，當地一位好朋友打來電話，說只是突然想問候一下我。接下來的幾天我就奉命天天到他們家蹭飯，很家常，有時就是熱狗，但每次都很愉快。感激不盡。

那位老太太有時還是會難過。想起在英國遇到的一位給我們上課的老先生，也是太太剛去世，有時會露出茫然的樣子，喃喃道，"Well I used to have a wife, now I don't..." 讓人心沉得動彈不得。沒有永遠的陪伴，人總是孤獨的，也總是會孤獨。這就是為什麼我們那麼喜歡《六人行》（Friends）或者《追愛總動員》（HIMYM，How I Met Your Mother）這樣的美劇吧，因為它提供了一個美好的幻想：和我們一樣漂泊他鄉，從各地相遇在一起的專業人士，但劇中的朋友們永遠在一起，不僅在一個城市，還在一個街區，永遠都在同一家酒館混。而現實中，朋友們永遠在告別。

但哪怕短暫，我們離家之後還是碰到了很好的朋友，哪怕離開再遠，依

然可以用各種方式保持聯繫，是現代的天涯若比鄰。哪怕短暫，那些交心的瞬間都會留下深刻印象，在很多居無定所但可能也充滿新挑戰的日子裡說不定就是人生的亮色。後來寫過一句話：友情是磅礴的革命；未必一定是革命，但友情是希望，是光，在未知中照亮彼此。

離開美國的時候，把唱片機送給了老師剛要離開家去上大學的女兒。

那些給我帶來美好回憶的二手家居用品，希望他們能繼續給其他人帶來快樂。

異地相逢皆是客，四海為家此心寬。留下蹤跡和回憶的都是故鄉，都是他鄉。

多年前寫下「歲月如瓷」這句話，因為熱愛陶瓷，無奈不斷漂泊的學術生涯帶不走那些實貝，只能在心裡珍藏，同時體會歲月的變遷。這麼多年過去，對這句話不斷有新的感觸。古董瓷器裡蘊涵的工匠精神，「美」的力量和意義，在我對器物的擁有之外。我也不過是在歲月中，暫時保管那些器物的人，有幸聆聽器物中蘊涵的歲月的聲音。

03

歲月如瓷
——古董瓷器蘊涵的工匠精神

就像英文詩人濟慈在〈希臘古甕頌〉（Ode on a Grecian Urn）中寫到，

你委身「寂靜」的、完美的處子，
受過了「沈默」和「悠久」的撫育，
呵，田園的史家，你竟能鋪敘
一個如花的故事，比詩還瑰麗：
在你的形體上，豈非繚繞著
古老的傳說，以綠葉為其邊緣；
講著人，或神，敦陂或阿卡狄？
……

聽見的樂聲雖好，但若聽不見
卻更美；所以，吹吧，柔情的風笛；
不是奏給耳朵聽，而是更甜，
它給靈魂奏出無聲的樂曲；
樹下的美少年呵，你無法中斷
你的歌，那樹木也落不了葉子；

Thou still unravish'd bride of quietness,
Thou foster—child of silence and slow time,
Sylvan historian, who canst thus express
A flowery tale more sweetly than our rhyme:
What leaf—fring'd legend haunts about thy shape
Of deities or mortals, or of both,
In Tempe or the dales of Arcady?

…

Heard melodies are sweet, but those unheard
Are sweeter; therefore, ye soft pipes, play on;
Not to the sensual ear, but, more endear'd,
Pipe to the spirit ditties of no tone:
Fair youth, beneath the trees, thou canst not leave
Thy song, nor ever can those trees be bare;

魯莽的戀人，你永遠、永遠吻不上，
雖然夠接近了——但不必心酸；
她不會老，雖然你不能如願以償，
你將永遠愛下去，她也永遠秀麗！
……
哦，希臘的形狀！唯美的觀照！
上面綴有石雕的男人和女人，
還有林木，和踐踏過的青草；
沈默的形體呵，你像是「永恆」
使人超越思想：呵，冰冷的牧歌！
等暮年使這一世代都凋落，
只有你如舊；在另外的一些
憂傷中，你會撫慰後人說：
「美即是真，真即是美，」這就包括
你們所知道、和該知道的一切。

Bold Lover, never, never canst thou kiss,

Though winning near the goal yet, do not grieve;

She cannot fade, though thou hast not thy bliss,

For ever wilt thou love, and she be fair!

...

A Attic shape! Fair attitude! with brede

Of marble men and maidens overwrought,

With forest branches and the trodden weed;

Thou, silent form, dost tease us out of thought

A As doth eternity: Cold Pastoral!

When old age shall this generation waste,

Thou shalt remain, in midst of other woe

Than ours, a friend to man, to whom thou say'st,

"Beauty is truth, truth beauty,—that is all

Ye know on earth, and all ye need to know."

英國名瓷 Wedgwood

在英國讀書時，神學院的導師是位品味不凡的英國老太太。不但學問做得好，在世界各地收藏的寶貝也讓人驚嘆。大部分人去田野調查的結果可能是一本書，但她能從香港帶回來一張古董桌子，從非洲背回來一大袋紅米（Oryza longistaminata）。為配合自己的古董收藏，品味獨到的她把餐室漆成淡綠色，優雅而定心寧神，一面牆上掛有青色日式水墨和服，另一面輕懸朱紅中式繫裙。這青紅相映，石榴裙下大快朵頤的意境，每次進來都不由莞爾一笑。

當然，每次舉辦宴會，她也總有上好瓷器相配。老太太有整整三套 Wedgwood（恐怕是英國最著名的瓷器了），分別是在人生重大事件時得贈。她的人生並不是一帆風順，但毅然在另一個城市獨自開始新生活，將一對聰明漂亮的雙胞胎女兒培

養成材，門下桃李滿徑，培養了無數衷心敬重她的學生。我們從她那裡學到的，除了治學的要領之外，還有人生的哲學：就好比保養骨瓷，那些看似沒有傷口的完整性，是用謹慎，節制和隱忍沉澱和撫平蒼痍的心氣。

誕生於工業革命時期的高級瓷器

Wedgwood 誕生於英國工業革命時期，在實用的基礎上強調美感上的文藝復興，與英國人的傳統精神相應。因為十八世紀時一套的陶器（earthware）被皇室青睞（當時的英國夏洛特王后 Queen consort Charlotte of Mecklenburg—Strelitz），而揚名歐洲。最有代表性的系列包括碧玉浮雕（Jasperware），蜜李（Sweet Plum），彼得兔（Peter Rabbit），駿馬（Equestria）以及後來與著名婚紗設計師王薇薇（Vera Wang）合作的鉑金（Platinum），與時尚設計師雅柏·科倫（Jasper Conran）合作的中國風（Chinoiserie），以及近期現代風格的布穀鳥（Cuckoo）和春天禮贊（Harlequin Collection）等。配合不同時代的風格，時而富麗堂皇，時而清雅矜持，是英國本土品牌與時俱進，並打英國歷史牌、尤其皇室牌而走向世界的典型例子，是收藏瓷器的良好起步。

我的 Wedgwood 收藏們

Wedgwood 不但經典，也不斷推陳出新，融入英國人的生活。在慈善店經常能見到一些特別的紋樣，也許並不成套，但也算常見。層出不窮的設計裡，獨愛它早期的碧玉浮雕系列。在愛丁堡時曾經在新城區的古董店淘到一對碧玉浮雕的燭臺，去年生日收到碧玉浮雕七〇年代製的茶壺，後來又買進半打碧玉浮雕七〇年代聖誕紀念盤，偶然湊成一系列。品牌一貫的穩重大方，茶壺用起來得心應手；只是因　材質關係較重，也容易燙手，需要用茶暖（tea cosy）包著斟茶。

Wedgwood 創辦人在聖詹姆士廣場。（資料來源：維基百科公有領域）

古董瓷器中
光陰的痕跡

往常復活節的彌撒過後，我們照例相聚於尹教授宅邸。

老太太家鄉位於英格蘭約克郡（Yorkshire），當地以鄉紳及下午茶出名。尹在神學院任教前從事人類學研究，曾在東南亞生活多年，深入研究過亞洲宗教及美食並活學活用，把平淡乏味的英國食材烹調得出神入化。

三套 Wedgwood 瓷器的人生轉折

每次都一樣按照慣例烤的一整隻鵝（不是火雞或雞，因為鵝更獨

特），內填洋蔥餡。醬汁共計三種：自製蘋果醬，自製醬汁，自製麵包醬。

麵包醬最為複雜，要提前一晚做才入味，用小茴香一顆顆釘上整只白洋蔥，在牛奶中煮半小時後再加白麵包，繼續煮至軟爛再加鹽及胡椒調味。期間還需不斷攪拌以免黏鍋底，美味之極。時蔬五種：紅蘿蔔、孢子甘藍、洋山芋、紫甘藍、歐防風。餐後有尹自製的麵包布丁，這道傳統英式甜品是由麵包浸牛奶雞蛋加葡萄乾烤製而成，柔軟香甜。

每回宴會，尹都取出全套的 Wedgwood 瓷器。人多的時候取兩套，一套藏青嵌金；一套白瓷綠林。另有一套淺藍浮雕，幾只盤子水罐還經常用。器皿裡盛的不僅是食物，更是故事──三套限量版 Wedgwood：一套是尹當年的訂婚禮物；一套是結婚禮物；另外一套則是離婚紀念。

尹教授是學院裡每個女生的偶像。不少人滿面嚮往地說：「真希望我是她女兒……」（尹育有一對漂亮能幹的雙胞胎女兒，雙雙畢業於牛津，現居倫敦）。總有學生在 Facebook 上貼自己與尹的合照，希望將來能成為尹那樣的女人。尹對學生的照顧既細緻又富有建設性，能讓人從一灘爛泥站起來

變成磚瓦。每次在尹家溫暖寬大的廚房裡環顧她隨處擺放的相片，看著各個時期的尹，便想不知歲月是怎樣把智慧和堅毅讓尹成為現在的她，又怎樣讓她的心懷永遠都那麼善解而寬博。

尹家的餐室是整棟房子裡最有特色的房間。誠然走廊及客廳亦寬大古樸，滿是尹周遊各地帶回的藝術品；而餐室漆成淡綠色，非常女性化，特別的是一面牆上掛有青色日式水墨和服一件，另一面則輕懸朱紅中式繫裙，青紅相映──這石榴裙下大快朵頤的意境，每次進來都不由莞爾一笑。

泛黃緘默的舊回憶：隱忍與骨瓷

這一年，在餐室數不勝數的相片裡，無意中發現一張泛黃的舊照。尹和她的前夫，兩名女兒尚小，一人一枚抱在懷裡。一家人都在笑。還有幾張是尹在馬來西亞做田野調查時的相片，當時中年本該略有富態的尹卻瘦得脫形。她曾笑著解釋：那是我剛離婚的時候。當時我整整兩個月無法進食，只

能吃麵包布丁。因為那種布丁最軟爛，是孩子吃的，讓我想到童年。想必是胃提醒自己讓身心回到一個最原初最安全的狀態。

尹老太太曾經說過，（傳統上）英人不吵架。據說尹教授的父母親結婚六十年，從未紅過臉。當然有矛盾摩擦，只是隱忍。天大的委屈都寧願避開去，也不與人說，認為不成體統。尹說：「從很早便知他對不起我，有些情人甚至是我的同事。但我想給女兒們一個完整的家，所以選擇緘默。整整二十年。待她們都從牛津畢業後各自獨立生活，我才提出分居。那是我開始吃麵包布丁的時候。」

「親愛的……只要練習。尊嚴比什麼都重要。」

「老師……怎麼可以忍那麼久？」

不錯。由外人看來，這種練習在英國管家身上體現得最為淋漓盡致。無論是《唐頓莊園》中保守的管家卡森，還是小說《長日將盡》中石黑一雄筆

下隱忍終生，將愛深埋心底的史蒂文斯。

骨瓷的保存也是如此吧。這些不合現代生活節奏的奢侈品，不可放進微波爐及烤箱做偷懶菜，也不可用洗碗機清洗，甚至不適宜用強力清潔劑。每次使用後必須親手用溫水和小蘇打小心洗滌，再用軟布擦乾。骨瓷的價值不但在於工藝，更在於漫長歲月中謹慎的承擔；無數次千鈞一髮，無數次及時挽回。古董之美，在於痕跡，在於完美之下的殘缺：即便物件本身看似完美，但那完美是基於對殘缺的努力規避而成，因此弔詭的是從意識上殘缺已經形成。看似沒有傷口的完整性，是用謹慎、節制、隱忍沉澱和撫平瘡痍的心氣。

尹教授微微含愁般的溫暖微笑，是二十年的隱忍，蛻變成無法辨別的痕跡。

Wedgewood 的碧玉浮雕茶具。

| 上 | Wedgewood 古董餐盤。

| 下 | 古董托盤和輕煎接骨木花。

浪漫矜持的
維多利亞時期
與 Royal Albert

「世外桃源」也許是一個非常東方式的概念：遠離塵囂的安寧，但柔軟中有剛韌，心境上開闊不阿。心懷高遠，但不涼薄。英國的鄉村夢也寄托了類似的理想；田園牧歌，心中的法則嵌在茅草屋蓬（thatched cottage）、潺潺溪水、樹影斜陽中，雖不直言，但與頭頂的星空同樣澄澈明晰。

起源自維多利亞女皇時期

維多利亞女皇時期（一八三七─一九〇一）大英帝國達到鼎盛，海外

殖民帶來豐潤利益和多元文化。女皇又從夫君，薩克森—科堡—哥達公國（Sachsen—Coburg und Gotha）的阿爾伯特親王（Albert，Prince Consort）那裡帶來歐洲大陸的新奇趣物，比如聖誕樹正是德國習慣，英國之前並無此項傳統和矜持嚴格的道德法則，至今令英人懷念。國內經濟大穩定和蓬勃，也鼓勵大批新興手工業者自立門戶，其中就包括皇家阿爾伯特骨瓷公司的創始人：湯瑪士懷爾德（Thomas Wild）。最初不過是個小作坊，以 T.C. Wild & Sons 為標記。品牌現在的名字以紀念維多利亞女皇的曾孫阿爾伯特王子（一八九五—一九五二）的生日而命名，也就是後來被「只愛美人，不愛江山」的兄長推上王位的喬治六世（一九三六—一九五二），電影《王者之聲：宣戰時刻》的原型。從他為品牌的命名：「皇家阿爾伯特」中就可以看出對帝國的自豪之情，以及對浪漫而矜持的英國傳統文化的熱愛。

以繁複樣式茶具起家

皇家阿爾伯特以茶具起家，產品也大多與下午茶有關，比如蛋糕盤（cake plate，十一點五英寸），糖罐也分帶蓋和不帶蓋兩種，水果碗，茶壺座（teapot stand），三明治盤（sandwich tray），蛋糕架（2 and 3 tier cake stand）。茶杯形狀也有講究，包括裝飾藝術（art deco）風格的喇叭狀，波浪形的雅芳河（Avon shape），翻邊的切爾西（Chelsea Shape），有稜紋的圓柱形 Bristol Beaker，較小的女爵（Countess Shape），葫蘆形狀的伊麗莎白（Elizabethan Shape），還有鄉村玫瑰系列特有的蒙特羅斯（Montrose）。

經典圖案系列包括一九二〇年代的奇鳥（Exotic Birds）、二〇一三〇年代的黑底白色梔子花（Gardenia），一九四〇年代的黃色茶花（Tea Rose），泰迪熊（Teddy），一九五〇年代的舊磨坊水彩風景（the Old Mill），塔西堤紅花（Tahiti），暈染玫瑰（Mailady），七〇一八〇年代的碎花溫柔（Tenderness），八〇年代的淺藍色玫瑰第凡尼（Tiffany），月光玫瑰（Moonlight Rose），還有最近幾年大紅的新款波點（polka dot，其實

皇家阿爾伯特的鄉村玫瑰蛋糕架。

　　　　　　　　　03　歲月如瓷——古董瓷器蘊含的工匠精神

是五〇年代景點圖案的創新）和嫩粉（cheeky pink）。個人最愛是簡潔而豔麗的梔子花系列，極富彼時裝飾藝術風格；當然，還有散金的鄉村玫瑰（Old Country Rose）。

鄉村玫瑰系列：英倫鄉村夢

鄉村玫瑰系列誕生於一九六〇年代，正值二戰後社會經濟鞏固之時。

百廢待興，國人自然需要一個可以追念並為之奮鬥的理想，舊日英倫之美則是完美的候選。如果認為英國的文明可以從城市看出那就大錯特錯；英倫風情之美，美在鄉村，美在田林。那大片的山野和村莊至今保持原貌，與幾個世紀前無大差別；林間漫步，如果身邊突然跑出一匹駿馬，馬上一位英俊鄉紳或貴婦，你也不會感到奇怪；十九世紀浪漫小說依然可以在如今的鄉間演繹。幾年前英國電影人重新將英國文學名著，艾蜜莉勃朗特所著的《咆哮山莊》（Wuthering Hights）搬上大螢幕，取景時根本

無需特別布景，直接在約克郡的鄉村拍攝就可，因為風景和幾百年前無甚大變化。

鄉村玫瑰可謂是捕捉了英倫鄉村夢的精髓。金黃、深薔薇、珊瑚粉三色玫瑰，不但在顏色上相得益彰，形態上更是大大小小錯落有致，如同六月盛開的玫瑰園，活潑中又有沉穩和優雅；深淺綠葉點綴，這份曼妙似乎有生命力，不斷在生長（在高挑的咖啡壺上，這個系列生動的美感則更為突出）。更難得的是，瓷器邊緣都有 24k 金邊，但色澤暗得溫暖而不張揚，淺淺暈開。骨瓷清透而溫潤，如此精工，難怪鄉村玫瑰系列是皇家阿爾伯特最受歡迎的瓷器圖案，也是戴安娜王妃身前的最愛。

皇家阿爾伯特已於一九七一年被另一家瓷器公司，皇家道爾頓並購，並於二〇〇五年成為沃特福德威治伍德集團（Waterford Wedgwood group）。道爾頓於一九六八年率先吞併了另一古老瓷器品牌明頓 Minton，該集團現包括沃特福德水晶、緯緻活、明頓、阿爾伯特、約翰遜兄弟等著名瓷器品牌。傳統的運作方式已與帝國一起成為昨日星辰，這也是為什麼在收

集皇家阿爾伯特，或任何英國名家骨瓷的時候，二手古董更值得選購……它們將永遠是獨一無二的絕唱。

從青花瓷到丹麥藍

許多愛瓷人都會收藏丹麥皇家哥本哈根（Royal Copenhagen，全稱 The Royal Porcelain Factory；丹麥語：Den Kongelige Porcelænsfa-brik）的唐草花邊系列（blue fluted），我也不例外。除了藍白色調的清雅和簡練之外，別出心裁的瓷質花邊更與眾不同，讓精緻而靜止的瓷器有了生動感，有如蓮荷出水的瞬間。

皇家哥本哈根，於一七七五年創立。標誌上的皇冠代表皇家御用，三條波浪線則代表圍繞丹麥的海峽。

唐草花邊是皇家哥本哈根公司出品的第一個系列，也同樣誕生於一七七五年，被稱為第一號紋樣（Pattern no. 1）。直到今天，所有的唐草系列都帶著「1」的標記。輕透而玉潤的白色骨瓷上繪有鈷藍色花卉，筆法細緻精妙，據說每一盞都用恰恰一千一百九十七筆繪成對稱的藍花，而細膩的鏤空瓷花邊則讓人感嘆這份暗含銳氣的華美。在批量生產成為常態的今日，皇家哥本哈根都堅持手繪每一份瓷盤；在瓷盤底部，也會見到繪製這枚瓷器的師傅簽下的名字縮寫。

關於唐草的名字，皇家哥本哈根的官方解釋是此紋樣的丹麥文為「Musselmalet」，意思是貝殼。儘管許多人認為該名稱是指瓷器的凹槽形狀讓人聯想到蛤或貝殼，但實際上該形狀的靈感來自於菊花和金露梅。唐草系列借鑒了中國瓷器，而菊花是當時中國流行的圖案。隨著花紋的發展，它以簡單、程式化的形式保留了菊花的形態，也加上了生長在北歐地區的一種五葉形花——金露梅。而圖案則據說來自中國菊花（chrysanthemum）和蕨麻（potentilla），也是丹麥化學家法蘭茲海因里希穆勒（Frantz Heinrich

Müller）周遊歐洲，去德國著名的瓷器公司麥森（Meissen）取經而來。麥森公司早在一七三〇年代已經從一盞康熙年間的碗，學習並發展出藍色洋蔥（blue onion）系列。

唐草紋路背後隱含的政治文化史

而唐草的譯名，來自中國傳統圖案「唐草」，包括忍冬、荷花、蘭花、牡丹等花草，經處理後作「S」形波狀曲線排列，構成二方連續圖案，花草造型多曲卷圓潤，通稱卷草紋。因盛行於唐代，故名唐草紋。一說是由於當時日本人慕唐，對於所尊愛的中國風，往往稱唐，如唐門、唐子。柿右衛門的中國幼童式樣，就稱作「唐子文」。如丹麥瓷器又從日本流行回中國，許是藉了日文漢字的譯名而來。若是如此，它就是一段有趣的曲折回流的政治文化史。

不單是名稱，唐草系列的繪製技巧也包含全球史：唐草系列的釉下藍彩

麥森公司的茶具與巧克力盤。（資料來源：維基百科 ∅）

受當時流行於中國的青花瓷影響，但這種燒製技巧是一七七五年由穆勒琢磨出來，後由皇家設立瓷器廠，因而得名皇家哥本哈根公司。這些是在跨國企業誕生之前歷史中的全球連結。

唐草圖案在歐洲走紅，英國瓷器中也有這樣一套相似的藍花瓷。在著名的連鎖百貨公司約翰・路易斯，就以約翰兄弟公司出品的丹麥藍花系列（Blue Denmark）為經典之一。與唐草系列不同的是，約翰兄弟的丹麥藍花系列並非手繪，因此花朵更大，排列更為幾何式而稍顯木訥，多一分穩重而少一分細雅。

藍白色彩與丹麥人的進食潔癖

除了百貨公司的新品，市面上也流傳一些古董丹麥藍花，譬如弗尼沃（Furnivals）。這個公司來頭有趣，該公司源自於斯托克小鎮（Stoke-on-Trent）的小作坊，原來非常樸實地叫作托馬斯・弗尼沃及兒子們（Thomas

Furnival & Sons），一九一三年改為弗尼沃有限公司（Furnivals Ltd）。他們根據皇家哥本哈根的唐草圖案創出蘭花系列，並老實地稱之為「丹麥藍花」，並且解釋道：這種惹人喜愛的藍白色彩非常簡練，似乎表達了丹麥人對處理食物和進餐過程的潔癖心理……（The effect pleases everyone with any sense of neatness and clarity. It seems somehow to typify the typical Danish love of hygiene in food preparation and service, this quality being self—expressed in terms of coolness.）

弗尼沃公司曾經是斯塔福郡（Staffordshire）大小瓷器商中最成功的一家。一九六〇年代因擴建失敗，被以諸威治伍德公司（Enoch Wedgwood Tunstall Ltd）收購，該公司的創始人與著名的英國御用瓷器瑋緻活公司（Josiah Wedgwood & Sons Ltd）老闆同姓，乃是遠親關係。以諸威治伍德公司本身又於二十世紀八十年代被後者收購。但丹麥藍花的圖案並沒有因此而流失：瑋緻活集團現在旗下的約翰兄弟及梅森（Mason's），依然在製造丹麥藍花圖案，並持續為英國人民所喜愛。

如今大批量生產的跨國企業是非常現代的產物；有一些瓷商需要堅持的手工工藝，其重要性亦在於技藝的歷史淵源。而我的皇家哥本哈根系列都來自慈善店，是多年細心的發掘和尋找的結果。也暗暗感激那些因為種種原因，將他們收藏的瓷器捐給慈善店的人們。

一位前輩收藏家簡隆全說得好：

重要的是從學習鑑賞與收藏的過程中，養成仔細品味與感受細節的能力，感受那質地、式樣、色彩、光影、形制的細微差別，年代所產生的美感趣味、歷史痕跡。再者，我們都知道每件手工製品都有其獨特性，我們是否會約化等同每件唐草或藍花的同系列作品？我們是否留神凝視每件作品的筆觸勾勒與佈局，並試圖領略其氣質與精神？

收藏的核心，不應該只是討論其收藏價值、市場定位。更重要的，是欣賞和領會其中的藝術創作和歷史痕跡，珍惜歲月帶來的安然和因緣際會所賜

弗尼沃的茶壺與鬱金香十分相襯。

予下一任收藏者的對這分美的擁有。

這些對「美」本身的感知和珍惜，能重新賦予個體話語權。好比英國美術工藝和社會運動先鋒威廉・莫里斯所提倡的那樣：從生活中微小事物的創造與重現自然之美，珍重工匠的價值，為使用者帶來真正的快樂和自由。

｜右｜皇家哥本哈根蘭花餐桌。

｜左｜皇家哥本哈根蘭花咖啡杯。

03　歲月如瓷——古董瓷器蘊含的工匠精神

從花樣年華
到 2046：
Fire King
與香港傳奇

王家衛的電影《花樣年華》描繪六〇年代初的香港。

在「六七暴動」（亦稱一九六七年香港左派暴動）之前，港英政府開始改變政策，戰後移民也逐漸來港，《花樣年華》描繪的就是戰後移民的故事。電影基於小說《對倒》，作者劉以鬯也是由從上海輾轉至香港。原著設在七〇年代，而王家衛把故事換到六〇年代，止於一九六六年，那是中國文化大革命運動開始的那一年，也是香港六七暴動發生的前一年。電影關於追憶，導演所選擇的時間，標誌著一個時代的結束，和一個

未知未來的開始。

《花樣年華》與六〇年代的香港

《花樣年華》描寫一對因伴侶出軌而相識，繼而暗生情愫的男女。他們經常見面的地方是一家老派茶餐廳。從主角梁朝偉和張曼玉的特寫中可以看到，茶餐廳裡用的茶杯溫潤碧玉，是美國玻璃器皿公司安佳（Anchor Hocking）的經典產品火王（Fire King）並不奢華，反而耐用，但代表了某種實用主義，但也充滿對現代審美的追求。

溫潤的 Fire King 可以說是那個故事和那個時代的隱喻。

六〇年代是香港現代主義的開初。香港作家梁秉鈞（也斯）曾經這樣形容六〇年代的香港：

六〇年代是一個複雜的年代，香港本身經歷了由難民心態為主導的五〇年代，來到這個階段，戰後在本地出生的一代開始逐漸成長。在六〇年代的

民生，傳統的價值觀念仍占主導地位，但西方的影響也逐漸加強，帶來了顯著的衝擊。外緣的政治電話對香港帶來了影響，中國在六〇年代中展開了文化大革命，六〇年代的歐美爆發了學生運動和人權運動，非洲國家經歷了獨立和解放運動，連香港本身亦因種種民生問題與累積的不滿情緒而在六七年爆發了動亂。身處在六〇年代的香港，既放眼世界的新變，亦關懷國家民族的命運，這種種態度彼此既相輔又矛盾。而在原來偏保守與嚴肅的文化體制內也開始更分明地感到了青年文化的形成、商品文化的衝擊。這種種政經、社會和文化現象形成了六〇年代的文化生態，當然也影響及改變了文學和藝術的創作、流傳、接收與評論。

當時的香港因為難民的湧入和戰後嬰兒潮，人口從一九六〇年的三百零一萬，增長至一九七九年的五百零一萬，其中很多是年輕人。新的人口結構提供了充足的勞動力，也帶來醫療、房屋和教育上的壓力。同時適值冷戰時期，香港位處東西方夾縫，無論是內地政局發展，還是國際形勢的急劇變化，都為本地社會帶來挑戰和機遇。六〇年代的香港發生過許多反抗殖民暴力的

社會運動，殖民當局也以警暴鎮壓。這些抗爭一方面出於本地社會情況，也有中共的和冷戰另一方的支持。社會運動的升級迫使英國當局重新審視殖民政策，開始注重經濟發展和民生問題。那一代人也甘苦與共，勇於嘗試，工商業在這二十年間全速發展，創造了經濟騰飛的機遇，為八十年代百業興旺的局面奠定基礎。這時期香港的都市化步伐不斷加快，在衣食住行、社會氛圍和文娛康樂等不同範疇上，都有不少新事物湧現，為香港的普羅大眾締造了一種嶄新的生活體驗，既豐富了本地的物質和精神文明，亦標誌着香港人本土意識的萌芽。

這種本土意識帶著混雜性。國共內戰結束後，國內文人、學者、藝術家和普通人紛紛來港，帶來所謂南來移民，電影也有一種南來上海人的生活氣息。電影之所以對那種充滿動蕩又懷舊尋根的氛圍信手拈來，是因為《花樣年華》的美術指導張叔平和導演王家衛都是上海移民。王家衛出生在上海，來香港後住在尖沙咀；張叔平的父親是無錫人，母親是蘇州人，兩人年輕時先驅了上海再來香港，朋友也多是上海人，就像電影裡描繪的上海移民圈子

那樣；生活習慣、規矩和食物也是上海風格，因此和王家衛很容易溝通，有

些東西，譬如打牌的方法，譬如某些酒菜的式樣，只要他一說，張叔平就能

明白。王家衛的另一部電影，《阿飛正傳》，也關於上海移民。片中張國榮

母親的扮演者潘迪華便是當年在香港起家的上海明星，電影裡潘迪華的家居

就是依張叔平家布置的，傢俱款式相近，鏡子的擺放方式放更是一模一樣。

張叔平也曾在訪問中談到，他把自己兒時對六〇年代的印象搬到了螢幕

上：他小時候住在百樂戲院上面的新東方台，常看着樓下的秘書小姐上班下

班，每個人都穿戴漂亮，旗袍，高跟鞋，「恤」好頭髮，這樣才能出門。他

母親更是個「好貪靚嘅」女人，「所以說《花樣年華》沒有什麼大不了」，

只是受了母親的影響。

有趣的是，旗袍是《花樣年華》的一個重要元素，但張叔平要的卻是種

俗氣難耐的不漂亮，結果卻人人說漂亮。他知道上海人愛面子，不管家境多

不好，出去見人總要風風光光，蘇麗珍應該是這樣。上海二戰時的現實主義

老電影《烏鴉與麻雀》也有此細節：走投無路不得不去問流氓借錢付房租的

太太，出門前還是穿好旗袍，配開司米（cashmere）外套和珍珠項鏈，把頭髮梳得一絲不苟。那位女主角由舊上海最美的女演員上官雲珠扮演，完全演出了那種落魄碧玉，柔弱中帶著堅毅的味道。《花樣年華》中的美術還有另一層考慮：人物的外表浮誇，因為需要遮掩內心的脆弱和掙扎，「每一場戲都準備多件旗袍，一試走位，我便知道哪一件好看，感覺恰當。」同時，蘇麗珍的豔麗旗袍使得梁朝偉扮演的周慕雲更顯暗淡。那個愛抽煙的老實秘書，在蘇麗珍的豔麗和繽紛映襯之下，抑鬱得讓人心疼，每口煙都吐得愁雲慘淡。那也是大環境的寫照。

王家衛本人也是香港那一代移民潮的代表。他五歲時隨父母移居香港，年幼時不會講本地粵語，與人溝通困難，朋友也少。他母親也面臨同樣的問題，電影院便成了這對移民母子的避難所。他後來在訪問中解釋道，「電影不需要語言也可以理解，它是基於圖像的全球通用語。」熬過抑鬱的六〇年代，到王家衛出道的七〇年代末期、八〇年代早期，香港電影業迎來了新浪潮，許鞍華、徐克、譚家明這些受到西方影響的年輕導演開始製作不同於邵

氏兄弟、嘉禾娛樂這類主流工作室作品的電影。王家衛從香港理工大學平面設計專業畢業後，進入了由無線電視（TVB，香港本地的廣播公司）開設的編導培訓班，一年後，他開始編寫電影劇本，其中就包括譚家明導演的《最後勝利》（一九八七），他也因此獲得第七屆香港電影金像節的提名。無論電影是否以二十世紀六〇年代為大背景，是放在現代城市還是歷史當中，王家衛電影的主題都能引起普世共鳴。觀眾即使並未深入了解香港或中國的文化和歷史背景，也能欣賞他的作品。這在《東邪西毒》（一九九四）中體現得尤為真切。這部作品用時兩年，耗資巨大，廣受讚譽。劇本顛覆了傳統的武俠小說體裁，本質上是在講述銘記與遺忘，任何文化背景的人都能理解。

如果說服飾和物質更能烘托時代氛圍，那麼王家衛的御用女明星之一，從上海來香港發展的老牌女明星潘迪華可能比張曼玉更能代表那一代風華。她是《花樣年華》中和張曼玉欲言又止、常常將「味道勿要忒好」掛在嘴邊的孫太太、在《阿飛正傳》中張國榮的上海養母、侯孝賢《海上花》裡的精明老鴇。出生在上海的潘迪華，見識過繁華的十里洋場，就讀上海女子中

學，聽金嗓子周璇長大。潘迪華是家中的長女，據說除了照顧親妹妹之外更要幫忙照顧父親姨太太的幾個兒女，大概是從那時養成了大姊姊風範。四十年代她隨家人移居香港，看見「小香港」的廣東人生活習慣，仍有著「大上海」的優越感，穿戴舉止總流露海派作風。潘迪華也有「旅行歌手」之稱，是香港首位簽約外國唱片公司的歌手。早於六〇年代已經大膽創新，演繹了眾多混合了各式音樂風格的作品。而她，更是時代的 lady icon，李小龍口中的她，領先時代十五年。二〇〇七年，李安邀請潘迪華作為音樂老師，在《色，戒》指導女主角湯唯演唱具有老上海風味的歌曲「天涯歌女」，唱出了漂泊而凜列的味道。

為什麼那麼講究外表？物質的意義何在？被陳丹青譽為「比張愛玲更矜貴」的已故作家木心曾說過，上海人一生但為「穿着」忙，為他人作嫁衣裳賺得錢來為自己作嫁衣裳。自己嫁不出去或所嫁非人，還得去為他人作嫁衣裳。就旗袍而論，單的、夾的、襯絨的、駝絨的、短毛的、長毛的，每種三件至少，五件也不多，三六十八、五六得三十，那是夠寒酸的。料子計有印

度綢、癭綯、喬奇紗、香雲紗、華絲紗、泡泡紗、軟緞、羅緞、織錦緞、提花緞、鐵機緞、平絨、立絨、喬奇絨、天鵝絨、刻花絨等等。襟計小襟、大襟、斜襟、對襟等等。邊計蕾絲邊、定花邊、鏤空邊、串珠邊等等。襟計小襟、大襟時候，要在無數勢利眼下立腳跟、鑽門路、撐市面，第一靠穿著裝扮。上海男女從來不發覺人生如夢，卻認知人生如戲。」

上海人移民來到香港，成為陌生之地的外人，原有資源、家人、生活方式、連同舊時代舊夢一同灰飛雲滅，只得更講究物質，一方面追憶舊世界，給自己一些鼓勵，一方面為了在生硬的新世界裡闖出一篇天地。而適逢香港社會改革，經濟騰飛，那是腳踏實地、勤勤懇懇的一代人，在接連動亂之後遇到了一個相對開放的時代。

在《花樣年華》裡，王家衛鏡頭下的碧玉杯盞記錄了那個時代的轉變：既要美觀又要實用，要上得了檯面，要時髦，要洋氣，還有那麼點矜持。那就是 Fire King 所代表的美國新經典的現代味道。

戰後現代家庭：Fire King 在美國

誕生於一九四二年的 Fire King 曾被譽為「美國式經典」。Fire King 的生產和走紅也和那個時代有關——簡而言之，Fire King 所代表的實用兼優雅，是響應時代、刻意設計的結果。

二戰後美國鼓勵核心家庭，新的家庭市場需要新的耐用廚具。Fire King 的出現代表了一種百廢待興時期的生機勃勃，也代表二十世紀下半葉美國通過戰爭恢復經濟，成為世界最大的經濟體和權力霸權，所推廣的現代生活的模式。美國貴婦名廚瑪莎史都華（Martha Stewart）也曾大力推廣 Fire King，可見它作為經典優雅廚具的地位。時裝美劇《漫才梅索太太》（The Marvelous Mrs Maisel）中，時髦少婦梅索太太可謂那個時代美國中產家庭生活的代言人，她穿著束腰裙、用耐熱玻璃器皿裝著烤肉跑遍紐約的樣子，讓人忍俊不禁，也充滿積極向上、意氣紛發的時代氣息。

Fire King 不僅是一種新的日用品，也意味著美國日常流行文化成為全球標桿的開始。和可口可樂、炸雞等消耗品不同，Fire King 所標榜的耐用性

香港 Artisan Garden Cafe 的 Fire King。

本身就帶著時間維度。半個多世紀後 Fire King 在亞洲譬如日本的走紅，包括日本買下美國已經停產的生產線重新開始生產這批玻璃器皿，這其中的懷舊意義不僅是物質上的，中古之美的熱潮也蘊涵發達世界在平緩甚至停滯中開始懷念曾經的起點。

Fire King 是美國玻璃製造公司 Anchor Hocking 旗下一個玻璃餐具品

牌，以質地堅硬的硼玻璃所製成，恍如玉石的翠綠色外觀是其特徵，而且 Fire King 杯碟都擁有良好抗熱性及抗腐蝕性，因此最初 Fire King 主要為美國餐廳製作餐具，厚重耐用的強化陶瓷（Restaurant Ware）系列是現時不少 Fire King 粉絲最想入手的設計。另杯碟沿邊帶有放射性紋理的 Jane Ray 系列則是品牌首套專為大眾家庭而推出的家用餐具，雖然設計較為薄身及通透，但價錢及入手難度亦相對較低，可以說是 Fire King 入門系列，Fire King 還有以下經典顏色──

玫瑰粉 Rose─ite 和碧玉系列一樣，也是半透明的粉嫩。

綠松藍 Turquoise Blue

彩虹 Rainbow 七彩碗碟，疊加成彩虹

亮澤桃色 Peach Lustre

Fire King 也不只是純色，還有一些經典花案──

報春花 Primrose

勿忘我 Forget me not

慶典玫瑰 Anniversary Rose

除了色彩外，還有經典的紋路──

漩渦紋 Swirl

貝殼紋 Shell

鑽石紋 Kimberly Diamond

Jane Ray

愛麗絲 碟邊有細小花卉，有時與綠玉系列一起

香港的傳奇

這本書原定的不少章節都基於在英國時的收藏，包括 Wedgwood 碧玉浮雕系列，皇家哥本哈根的藍花系列，銀器等等。幾次搬家留了不少給朋友，最後大部分都留在了美國。想著很快就回去取，結果被破壞和丟棄。那些年顛沛流離依然小心收藏的寶貝，每一杯一盞都帶著有一天能夠安置它們的希

望。搬到香港後心有戚戚焉，一開始只用塑料餐具，因為不敢再傾注感情怕帶不走杯盤。但實在沒法用難看的餐具吃飯，後來還是買了一些瓷器，比如Johnson Brother's 的唐草系列，但不再是古董。亞洲都市的節奏更快迅捷空間也小很多，原先的收藏和生活方式也不再合適。

直到 Fire King。

剛搬來的時候朋友帶我去過一些古董店和咖啡館，其中一家主打已經停產的古董 Fire King，就是《花樣年華》裡出現的碧玉系列。所有飲料食物都用古董餐具端出來，每一次都驚豔不已。

後來常去港大附近的那家，老闆經常播切特・貝克，閒了在櫃檯看書，在分秒必爭的香港有點世外桃源。店裡也有不少怪趣的東西，比如爬在天花板的猴子，長著人腿的雞。

最近發現他們在中環開了新店，風格有些不一樣，多了經典搖滾，也延續了遠景俱樂部（Buena Vista Social Club）這樣的哈瓦那爵士，還是古舊自在的味道。分店也開售那些古董杯盞，驚喜得不得了。

終於在那裡買了一套 Fire King 碧玉杯碟。有一點瑕疵，但還是美不勝收；回家已近黃昏，依然照得透潤。

這就是香港自己的傳奇啊。每個地方都有自己的歷史，沖刷沉澱著自己的古董和物質記憶。

二〇一五年，《花樣年華》和《2046》曾取景的銅鑼灣金雀餐廳結業。餐廳內的裝修、陳設、燈光均充滿香港六〇年代情懷。在電影完成拍攝後，餐廳亦順勢推出二人用的「花樣年華海鮮套餐」和「2046 套餐」，讓戲迷在店內感受氣氛。也有更多人感歎 2046 是王家衛對香港局勢的隱喻，因為一國兩制的期限是五十年，從一九九七年回歸算起剛好是二〇四七年。二〇四七年以後，香港也許就像電影中的那列車廂，駛向無人知曉的未來。

香港 Artisan Garden Café。

　　　　　　　　03　歲月如瓷——古董瓷器蘊含的工匠精神

就像前文提到的，英國的許多慈善店都有書籍部分，或乾脆設有書店；在慈善店之外，世界各地也有更多二手書店，所有居住過的地方都有在舊書店流連忘返的回憶。愛丁堡的 Bookworm、Edinburgh Books，牛津的樂施會，Last Bookshop，St Philip's、Blackwell，波士頓的 Raven、Brattle……還有香港的清明堂 Bleakhouse Books。

許多美好的回憶，都是冬日黃昏在舊書店度過，或是週末漫步慈善店，碰到在二樓看書的朋

04

二手書的國度
—舊書、絕版書與精裝古書

工作人員也都臥虎藏龍。在我做博士後的中部大學城有一家二手書店，地下室的書滿谷滿坑；有一次問哪裡能找到薩爾曼‧魯西迪（Salman Rushdie）的《撒旦詩篇》（The Satanic Verses），工作人員頭都不抬地說「進門右手第二排書架，向前七步，然後抬頭左手邊」——一點不差。

有趣的是，英國還有座小鎮以二手書著名，甚至曾經宣佈自己是獨立王國。

田園牧歌的代價——威爾斯二手書店王國

在英格蘭與威爾斯交界處——布雷肯比肯斯國家公園（Brecon Beacons National Park）的最北邊有一座特別的小鎮名叫海伊（Hay-on-Wye）。在懷伊河上的海伊鎮）。

「Hay」來自中古英語（ge）haeg，在薩克森與諾曼時期演變為 Haie，意思是一片圍欄地。它的威爾斯名字是 Croeso i'r Gelli 或 YGelli Gandryll，意為「小樹林」。這個小鎮在征服者威廉入主不列顛地區之後才發展成型。

每一位英國皇太子都會被封為威爾斯親王，但正牌威爾斯親王早

在十五世紀就已被英格蘭「消滅」。正如二〇一四年九月的蘇格蘭公投所表現出的英格蘭與蘇格蘭那不得不說的恩怨糾葛，英格蘭與威爾斯之間的故事也同樣糾結。

一四〇〇年最後一位威爾斯血統的威爾斯親王歐文‧格蘭道爾（威爾斯文：Owain Glyndŵr、Owain Glyn Dr，由莎士比亞英語化為 Owen Glendower）反擊英格蘭統治，對抗英王亨利四世，於一四一二年戰敗並下落不明，威爾斯成為英格蘭王國的領土之一。

如今它是英格蘭人（尤其是倫敦人）最喜歡的度假地區之一，但路上的標誌乃威爾斯語和英語並立。如此文化標誌，其歷史可見一斑，是傲氣也是諷刺。

瘋狂打造書香小鎮

當地居民只有不到兩千。若不是一位瘋狂的傢伙自立為王，將這裡打造

成世界知名的書香小鎮，這很可能會是一個逐漸被世界遺忘的角落。這個瘋狂的傢伙就是理查德・布斯（Richard Booth）。

他是土生土長的海伊鎮鎮民，從英格蘭最古老的私立學校之一拉格比公學（Rugby School），這所學校的著名校友包括英國首相張柏倫（Neville Chamberlain）和《愛麗絲夢遊仙境》的作者路易斯・卡羅（Lewis Carrol）。牛津大學畢業後，他開始反思自己這一代年輕人的生活軌跡：無論教育還是事業，都選擇遠離家鄉，走向大城市，將鄉村拋在身後。

在自傳《我的書籍王國》（My Kingdom of Books）中理查德提到自問：有什麼能讓這樣一個依賴農業生產的小鎮在經濟上有所發展，在保持自身特色的同時跟上現代生活的趨勢？答案是「書」。

除了英國本土的二手書和古董書之外，傳說他又選了幾名海伊鎮的壯漢前往美國，從那裡把即將倒閉的圖書館，挑選了一大堆圖書用集裝箱運回威爾斯。廢棄的消防站是他的第一座二手書店。當地市政府的支持使得他得以大規模開設二手書店，二十世紀七〇年代起海伊鎮開始顯露出「舊書之都」

的風格。

海伊鎮獨立書國

一九七七年四月一日，他宣佈海伊鎮為獨立王國（並且發行了護照），封自己為國王，封自己的馬為總理。二〇〇〇年四月一日，他成立「海伊國上議院」，冊封了二十一名海伊國世襲貴族。雖然這些聽起來都很可笑，但正是查德異想天開的做法，為海伊國帶來了蓬勃的旅遊業，讓人不得不正視。

如今小鎮每年接納著五十萬來自世界各地的游客。在他的影響下，更多人加入了將海伊打造成書香之都的志業。

始創於一九八八年的海伊年度文學藝術節（Hay Literary Festival）更是讓海伊鎮聲名遠傳，柯林頓（Bill Clinton）曾經評論道，「海伊文藝節是頭腦的胡士托嘉年華。」（The Woodstock of the mind）。在二〇〇四年

新年的冊封典禮上（這次可是貨真價實的），他被女王授予大英帝國員佐勳章（MBE，Member），那些為旅遊業而作的努力終於得到國家的最高認可。

出於對書籍的熱愛以及對這位自立為王的怪人的好奇，我選擇在海伊文學藝術節的時候訪問小鎮。

進入威爾斯境內後便駛入山間小路，兩旁盡是綠野，遍地牛羊，和大多

| 上 | 海伊鎮的書店。
| 下 | 理查德・布斯（Richard Booth）本人。

英格蘭鄉村分別不大。只有隨處可見的威爾斯語提醒人們這裡是威爾斯。

入住一棟鄉村小木屋，風格非常浪漫。頭天夜裡初抵客棧時，客廳裡的爐火和燭光正透過玻璃窗照亮鑄鐵窗棱，一對年輕人在沙發上靜靜讀書——壁爐邊的書架上也擺滿了書，讓人不覺莞爾：果然是書都；屋內的壁爐上方也擺著書。所有門都是黑色的門，鑰匙是那種老式的柄，沉甸甸的握在手裡就很安心。浴室裡也有各種書籍供住客閱讀。

早上一起來廚房裡生著火，客棧主人在準備早餐。問要吃什麼？喝什麼？橙汁，紅梅汁，還是石榴汁？一壺熱茶端上來，一旁的長條桌上擺滿自製果醬、剛出爐的麵包和果仁麥片。木屋的原型：舊磨坊的痕跡清晰可見，廚房就有已經廢棄的舊磨。生火用的乾柴和煤塊堆在角落。聞得不遠處的水聲，幾隻母雞（據說一共是五隻）在溪邊優哉游哉。鴨子呢，據說一早順流游水去了。

每天早上進城，在小鎮上四處逛書店——舊書之都名不虛傳！隨街都是一架一架沉沉的書，書店櫛比鱗次，不少廢棄的莊園如今也是

　　　　04　二手書的國度——舊書、絕版書與精裝古書

二手書店，如同一座書山古堡。光陰不但在磚瓦石塊和畫棟雕梁中留下了痕跡，也在書頁中沉澱。

儘管發黃，在陽光下拍出飛塵，那些古董書籍依然充滿特別的氣息，許多絕版的書更在字裡行間、遣詞造句中充滿逝去的優雅。有書友曾道，新書的選擇非常有限，如果閱讀興趣廣或冷僻，就不得不找舊書。

跟每本書的相遇都有背後的故事和緣分，藏書就如收藏一段段回憶。是劉春英女士對舊版《小婦人》一書的流暢譯筆讓兒時的我意識到歷史（南北戰爭）的不同敘述方式；對比一九三八年傅東華譯本的《飄》（*Gone with the Wind*），也是《飄》中衛希禮在戰場上寫給梅蘭妮的信：我們為何而戰？又如何在時代中認清自己？

多年後看奧森‧威爾斯（Orson Welles）的電影《安伯森家族》（*The Magnificent Ambersons*，一九四二），想起當年書中論述，同樣觸動。在海伊的舊書店看到原初版的《宗教經驗之種種》（*The Varieties of Religious Experience*，一九○二），是威廉‧詹姆士（William James）的經典著作，

原本是他一九一〇年受邀於愛丁堡大學吉福德講座（Gifford Lectures）所作的演講。這本書也是我當年選擇宗教教學的原因。

多年後再見初印本，對其熊熊文風依然崇敬，對當年抉擇毫不後悔，讀到他開篇所言「我站在這張講桌後的地位，面對著好多博學的聽眾，實在懷著不少惶恐」，感慨不已。當年因此對愛丁堡大學神學院充滿嚮往，在那裡寒窗六年後，當初的敬畏依然是引路明燈，毫不後悔。

這裡最著名的書店自然是雄獅街（Lion Street）的布斯書店。

外表色色彩斑斕像薑餅屋，有人形容像書店裡的格林童話。不但賣書也有休息區，讓人可以帶著自己喜歡的書舒適地閒讀一下午而不用擔心有人驅逐。找到一本十九世紀本地牧師的日記，有趣至極。將鄉村景色描繪得夢境一般，但重點 記錄教區聚會，吃的有「燉牛肉、烤雞、豬肉派、三個蘋果派、馬鈴薯泥、煮豌豆、家釀的果脯」，看得眼饞。

「國王」的照片印在明信片上，是把亨利八世 PS 成了理查德自己；那副弔兒郎當的歪斜眼鏡讓人忍俊不禁。藝術節的高潮是火把節（Globe on

Fire）。聽說國王會參加晚上的火把節，自然要去湊熱鬧。

英國這類自發的民間藝術節不勝枚舉，很多人就以此為樂，一年四季不停歇地趕赴文藝盛會。除了鼓動旅遊業，對藝術愛好者也是個機會，有夢想、夠努力就有舞臺。夜色中火光熊熊，表演一個個過去，國王終於身著「皇帝的新裝」出現，向大家揮手致意。遊客們激動地大喊 "Long live the King!" 典型的「異教徒」慶典，讓人想起《異教徒》（The Wicker Man，一九七三）裡那座與世隔絕的小島上的祭祀。一片喧鬧歡騰，小小空地被高度儀式化，在火光的渲染下確實有若異域。

海伊小鎮的奇蹟美味

小鎮的美食實屬大英帝國的奇蹟，隨便一個小店都美味而且擺盤精緻。

據說是因為這裡靠近幾個英格蘭工業城市而免於被工業化的命運，而大家更藉此地懷念起鄉紳生活，無意中把這個小鎮變成了英格蘭舊夢式的度假勝地。

頭一天晚上吃牛排，配奶油蘑菇醬；第二天早餐在客棧有茶，吐司配自製果醬，奶油，烤番茄，豆子，荷包蛋，素香腸，烤蘑菇。

下午在一家古老的茶莊午餐，吃了著名的威爾斯兔子（Welsh Rabbit），實由麥麩麵包製成：因為視力退化，一開始沒能從小黑板上念出成分……晚上在一家舊酒館吃威爾斯肉餅「fagotts」，配的是豌豆泥和馬鈴薯泥；另外有法式蛋奶派，裡面的餡料是梨菠菜和羊乳酪。

另外有一天晚飯吃的是山雞，墊了地栗，配的是紅莓醬。總而言之威爾斯中南部的飲食比蘇格蘭和英格蘭都好，可能是

威爾斯農民的家常蔬食餐點——威爾斯兔子。

04　二手書的國度——舊書、絕版書與精裝古書

托溫暖潮濕氣候的福。茶莊裡的一道鮭魚——嫩嫩的粉紅色魚肉上鋪一層酸甜的魚子，底下是濃稠的檸檬醬汁；又比如下午茶裡一道麵包布丁，裡面加了香草籽，因此格外香甜。新鮮奶油澆下去，從味蕾、胃囊一直滿足到心田。

禮拜天出於好奇到當地的教堂去做禮拜，居然有一則禱告是保佑威廉王子的婚姻愛情幸福。整個小鎮都很傳統，宗教儀式亦然，不停地焚香敲鐘（哪怕新教中最保守的聖公會也未必如此），最後還有一段聖母頌經，乃保留天主教傳統之至的基督新教。

但禮拜天的好處就在一頓午餐上，俗稱星期天大雜烤（Sunday roast）。

小酒館裡人頭濟濟，白髮蒼蒼的老闆不知在這裡住了多少年頭，舊友訪問，談笑風生。爐邊不少讀報的老人；烤牛肉配上紅蘿蔔豌豆和馬鈴薯泥，餐畢一杯熱茶，又是一個禮拜，日子無盡地悠然下去。架子上擺有好幾副石刻的象棋。上一次下棋……已經是二十年前了吧。學會下棋之後就忙著念書升學，找個法子過日子。日子迅速地過下去，直到忘記了內容。

舊書之都這樣田園牧歌般的生活太遙遠。奧地利詩人里爾克（Rainer Maria Rilke）在家信「塞納─馬恩省河畔舊書攤」（Les bouquinistes de la Seine）中寫道：

有時候我從一些小店鋪（Laden）旁經過，比如塞納─馬恩省河大街上的那幾家。賣舊貨、開舊書店或者賣銅版畫的商販，他們的櫥窗裡都擺得滿滿的。從來沒有人走進他們的店鋪，他們顯然根本就沒生意。但是如果往店裡瞧瞧，就會看見他們正坐在那裡讀書，無憂無慮，既不為明天擔心，也不為成功憂慮，他們有一條狗，舒舒服服地在他們前面趴著，或者有一隻貓，貓兒順著書書架悄悄地溜過去，彷彿在擦拭書脊上的名字，這給屋子又平添了一份安靜。

啊，這就足夠了。我有時候真希望自己能買下這樣一個擺得滿滿的櫥窗，然後帶著一條狗坐在櫥窗後面，一坐二十年。

這就足夠了，是詩人的語言，是夢者的囈語。囿於塵網的人有多少「這

185　　　　　　　　　　　　04　二手書的國度——舊書、絕版書與精裝古書

就足夠了」的感嘆？「海伊國國王」是追求田園牧歌少有的成功例子，絕大部分人都只是停留在幻想中，或不得不中途放棄。

想起中學時代的一位老師。興致勃勃的年輕人，曾告訴我們他的理想是去法國做一名農民，在薰衣草田邊唱歌。後來那位老師不幸患了骨癌，籌齊了款項才得以手術。但最終還是得知老師治療無效，過世的消息。

很多年後，才突然開始明白老師當年每每談論法國農村生涯時的沉醉表情。

本文中里爾克文字由陳寧（Dasha）翻譯，特此致謝。

本文原載《書城》雜誌二〇一五年一月號

布拉格的斯特拉霍夫修道院：從繕寫室到國立文學博物館

興盛於中世紀的繕寫室是如何在歷史長河中延續至今的呢？這不僅悠關與世隔絕的繕寫室本身，更有關繕寫室和修會如何作為文化教育中心介入社會。匈牙利首都布拉格的斯特拉霍夫修院（Strahov Monastery）圖書館是個絕佳例子。

建築物始建於一一二五年，它被《紐約時報》譽為世界上最美的圖書館之一——華麗的胡桃木書架訴說著歷史的挑戰和修繕，記錄了中古和近代歐洲的大小戰爭、現代世界大戰和共產主義統治。

瑰麗的波西米亞手抄本

斯特拉霍夫修院屬於是一支非常小的修會——普利孟特瑞會（Premonstra-tensians）。該修會由聖諾伯特（St. Norbert）於一一二〇年在法國的普利孟特山谷成立，遵從天主教聖奧斯定典規（St. Augustine）的清規經團（Canons Regular），也被稱為伯諾會。因為他們醒目的白色會服，普利孟特會士在英國和愛爾蘭也被稱為「白衣修士」，與同守聖思定典規的「黑衣修士」道明會（Dominicans）區分開來。

清規經團是聖思定典規中比較特別的一支，因為它特別講究文化教育和圖書館的傳統，也希望改革神職人員的生活，強調修會與社會的聯繫。早在一一三〇年的修院規則中，就包括對圖書館員職責的明文指示。事實上，也是因為斯特拉霍夫圖書館對當地社會的重要性，才在歷史風波中被保留了下來。當時波西米亞（今天的捷克）的文化還未發展成熟；正如前文所說的，中世紀的教會承擔著文化教育的責任。有位叫茲迪克的主教（Jindřich Zdík）在巴勒斯坦接觸到一支有進步改革精神、同時講究學習的普利孟特瑞

會，大為讚賞，認為符合他一直想為德奧地區建立清規修會的想法。茲迪克不僅是位神學家，也是哲學家和外交官。他成功說服了波西米亞王子弗拉迪斯拉夫二世（Vladislav II）在那裡建立了清規經團。

王子向布拉格城堡的建造者看齊，在一二五八年的大火燒毀最早的木結構建築後，採用了和布拉格城堡一致的羅曼式重建修院。而修院也履行了它的文化中心的職責──這支經團不僅作為當地的宗教中心而建立，更是文化中心。和修院同時建立的是圖書館和學校，成為日後波西米亞地區的王公貴族接受教育的場所。而斯特拉霍夫修院圖書館的第一批藏書，就是由修士在這裡的繕寫室抄寫的文本。一三四八年，布拉格成為神聖羅馬帝國首都，帝國皇帝查理四世在布拉格建立了大學，也給這裡的手抄本提供了良好的學術環境。這裡的繕寫室被後來譽為波西米亞手抄本（Bohemian School of Illumination），以瑰麗著名。

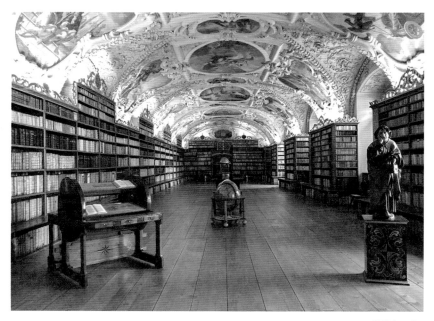

繕寫室一角。

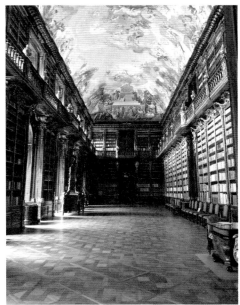

| 右 | 繕寫室全景。
| 左 | 繕寫室的生物標本。

遇見宗教戰爭的圖書館

在經歷了大約兩百年的發展後，斯特拉霍夫圖書館又迎來下一場災難——波西米亞戰爭（Bohemian Wars，也稱胡斯戰爭，Hussite Wars）。宗教改革家揚・胡斯（Jan Hus）被作為異端處死，他的支持者在波西米亞各地開始反抗天主教會。審判胡斯的指控人之一是位普利孟特會士，因此斯特拉霍夫這座普利孟特會修院也成了眾矢之的。圖書館藏書據說被大量破壞，修院本身也空置了十八年。一直到十六世紀，斯特拉霍夫圖書館才在神聖羅馬帝國皇帝魯道夫二世的統治下得到修葺，得到今天的文藝復興式樣的風貌。

然而由馬丁・路德開始新教改革之後，與宗教衝突相隨的統治戰爭愈演愈烈，新教統治者不願放棄對教區的統治權，神聖羅馬帝國的天主教首領也希望奪回對新教教區的控制。由是，波西米亞地區人民開始反抗當時神聖羅馬帝國的統治家族哈布斯堡家族。在長達三十年多年的戰爭中，參戰各邦國平均人口減少大約四分之一到一半，威騰堡地區（馬丁・路德改革開始的地方）的人口更減少近四分之三。瑞典軍隊的芬蘭軍團移走了斯特拉霍夫的圖

書館藏，有學者猜測這批館藏被送回瑞典，贈與瑞典女王克里斯蒂娜，並且當捷克在十九世紀向瑞典索回館藏時遭到了拒絕。也有人認為是芬蘭士兵搶走了這批館藏，後來葬送於芬蘭的一場大火中。

無論如何，三十年戰爭之後，捷克開始了全國性的重建工程，而修道院和教堂最能體現這一歷史時期的巴洛克風貌，斯特拉夫堡就是一個例子。我們今天看到的兩座圓頂，就是典型的巴洛克式樣。而今天斯特拉霍夫最著名的神學廳（The Theological Hall），也有特別的巴洛克書架，和羅曼式博古架、歌德式書桌相輝映。在書架側面有鍍金的木刻漩渦裝飾，這些漩渦不僅是典型的巴洛克裝飾，也帶著說明這架書目分類的標記。也是在這個時期，斯特拉霍夫圖書館大大擴張了圖書館的館藏，包括神職人員和世俗學者的著作。一六七二年，修道院長赫因海姆（Abbot Hirnhaim）立下了圖書館的使用規則。同時，修會也成功向馬德保申請到許可，得以在這裡保存修會創始人聖伯諾諾的舍利，這對修會來說意味著蓬蓽生輝。

幾經歷史波折終於保留住館藏

不過，到了十八世紀，受啟蒙主義影響的神聖羅馬帝國皇帝約瑟夫二世決定改革天主教，讓它變得更現代、能更好的與社會發展結合。譬如由國家、而不是修院接管大學，同時減少宗教假日的天數。他認為那些修士在「任何國家都是危險而無用的」，因此承諾要把修士轉變為能夠生產工作的有用之人。他減少了一半的修士與修女數目，關閉了兩千多所修道院與修女院，又查禁七百家冥想苦修院，空出的房舍則作為教育或慈善事業之用。斯特拉霍夫的圖書館在改革浪潮中再一次倖免——當時圖書館剛建造了哲學廳（The Philosophical Hall），收藏了有關哲學、物理學、地理學等現代學術著作，還特意擺放了約瑟夫二世的胸像，表明他們贊同改革的意思。約瑟夫二世也因此認為圖書館的館藏對當地的文化教育有特殊意義，由此准許斯特拉霍夫維持原狀。諷刺的是，因為當時修院的大規模關閉，不少奧地利的修院藏書輾轉成了斯特拉霍夫的館藏。

一九三九年，納粹占領前捷克斯洛伐克並關閉了當地所有的大學，捷克

也損失了大量圖書館藏，但沒有關於斯特拉霍夫的損失的確切消息。一九五〇年代，斯特拉霍夫圖書館當時的館藏書目有十三萬。當時共產政府決定關閉所有修院，但斯特拉霍夫被保留作國立文學博物館（Museum of National Literature）繼續使用，還在一九六四年公開了一部分卡夫卡的手稿，請了卡夫卡的摯友和手稿的執行人馬克斯·布洛德（Max Brod）演講。由此，斯特拉霍夫圖書館再次拯救了自己，也為今天的我們在瞻仰這座修院層疊紛雜的歷史時，提供更深的感觸。當年那些在繕寫室抄寫的修士，可能不會想到他們的心血會幾經波折，終於保護了、也被保存在這座知識的殿堂裡。

九龍的清明堂
Bleak House Books

說起香港的書店，大家可能想到的是鬧市樓上那些狹小擁擠的空間。的確，香港並不是一個以書店著名的地方。也因為租金昂貴、工時漫長、交通擁擠、生活節奏匆忙，少有讓人得閒可以翻閱書籍，隨心閱讀的空間，習慣和環境。

但這並不意味著香港缺乏精進的知識人或好書店。如果要購買中、英文學術書，我一般會去各間大學書店，比如港島的港大書店（可惜已結業）和港大出版社書店，新界沙田的中文大學書店；如果想看看最近出版情況，會去銅鑼

灣或尖沙咀的誠品。平時逛和買書，去的比較多的是油麻地的 Kubrick 庫布里克，和九龍工業區的清明堂 Bleak House Books。

獨立書店的一盞小小明燈

其中清明堂更特別，是二手英文書店。回到亞洲之後，一直苦於購買英文書籍之難，清明堂則彌補了這個缺憾。因為難得空間開闊，也在那裡辦過不少活動，成了我在香港最喜歡的二手英文書店。

老闆是一對從美國因為學術工作搬來香港的夫婦。太太 Jenny 教授俄國史，先生 Albert 原來是律師，來到香港後決定開一家英文舊書店。

他們的書店是一盞明燈。

清明堂所在的九龍鑽石山站，近年因為佛寺志蓮淨苑而出名。而這個區域的舊工業區新蒲崗本身也頗有歷史。它曾經是香港舊機場，啟德機場跑道所在區，在六十年代時是風生水起的工業地帶。製衣、鐘表、塑膠等本土輕

197 　　　　　　　　　　　　　　　04　二手書的國度——舊書、絕版書與精裝古書

工業在這裡發展蓬勃，見證了那一代香港人勤懇努力之下的經濟騰飛，也見證了「香港製造」（Made in Hong Kong）的誕生，是工業時代香港對世界的貢獻，也是香港作為一個國際都市與世界的踏實聯結。但隨著八〇年代後期工廠北移，本土工業式微，新蒲崗也成為工廠生活和家庭手工業亦成陳年舊事。近幾年順應通過文創活化社區，新蒲崗也成了文藝、手作、獨立出版等新興經濟文化的試驗地之一，入駐的機構包括糊塗戲班，是香港最活躍的劇團之一。富有時代特色的工業建築和街道，也讓新蒲崗成為不少電影的取景地，包括香港導演杜琪峯，曾在這裡拍攝《暗戰》等等。這兩年開始的「新蒲崗地文藝遊祭」，有「李伯伯街頭書法復修計劃」李健明先

清明堂的書店 LOGO。

生帶大家欣賞新蒲崗的手寫字招牌，還有以文學角度探討新蒲崗的歷史變遷和趣事。

選擇在新蒲崗工業大廈樓上開建清明堂，不但入駐了一區豐厚的歷史，也入駐了香港積極尋找本地文化的時代。因為是二手書店，二手書本身就帶著歷史，他們也無意中通過書籍，帶動了各種歷史的流動和交互。

用書店維護城市精神

Albert 出生在紐約，人生的上半輩子都在做律師。在隨太太搬來香港之後，決定轉變職業，順便換一個人生來過。在做律師的時候，他曾經參與民權訴訟和犯罪辯護，覺得開書店可以繼續那些有關維護人權的理想，因為書籍記錄歷史，記錄時代，記錄勇氣。而書店作為公共空間，更給一個城市帶來維護精神之所在。

想讓自己的書店與眾不同，他們也動足腦筋。其中一項努力是積極運用

04　二手書的國度——舊書、絕版書與精裝古書

社交媒體，比如 instagram。他們在 IG 上每天都分享一本書，通常是和時事有關的，或是特別的古董書，總讓人眼前一亮。也不時與讀者互動，參與和回應這座城市裡正在發生的大事小事，在 Twitter 上也非常活躍，努力連結香港與世界。

作為二手英文書店，他們也有一些特色。比如這裡有非常全的古董版企鵝版圖書，也有各個時代不同版本的阿嘉莎・克莉絲蒂偵探小說，還有《紐約書評》（The New York Review of Books）的出版物。托俄國史專家 Jenny 的福，歷史哲學類書籍也非常系統，尤其是中國研究和香港有關的書籍。

作為實體書店，他們更積極成為香港社區的一份子，總是為大小活動免費提供場地。在活動時，默默地在一旁聆聽，拍攝視頻，再分享到他們的社交媒體上。在這裡發生過的活動，有嚴肅的公共活動；也有甜蜜的私人活動，比如求婚（還真有很多人在這裡求婚）。

平日白天，經常可以看到背著書包的學生來這裡選購書籍。香港的教育並不注重文學，喜愛英語文學有時會礙於資源，而成為一種少數人的特權。

二手書店的平價英語文學作品讓年輕的學生們有了選擇。店主的精心選購和安排，也讓書店裡的作品成體系地呈現在書架上。再加上溫馨的布置，好像在自家客廳，鼓勵大家自由閱讀，哪怕不買書。讓住宅通常擁擠的居民都能在這裡找到片刻寧靜和舒適，能坐在窗邊，燈下，窩在扶手椅裡，躺在懶人沙發（bean bag）裡，或三兩一起……清明堂提供的是一個難得的公共空間，是知識流傳的地方，也是世外桃源。

這也是書店在今天的意義吧。

附錄／香港二手書店私地圖

英文書店

清明堂 Bleak House Books

威達工貿商業中心 27/F, Unit 05, 7-9 Pat Tat St, San Po Kong, 香港

——學術書和文學類書籍都非常系統和豐富的二手英文書店，也有南亞、東南亞、歐洲和北美各地的英文雜誌。空間開闊，布置得很像書香盈盈的客廳。

⌇ 大業藝術書店 Tai Yip Art Bookshop（雙語）

香港中環士丹利街 34–38 號金禾大廈 3 樓 2 室

位於士丹利街陸羽茶室旁邊的大業藝術書店，擁有四十三年歷史，以東方藝術藏書最為矚目，內容涵蓋瓷器、書畫、當代藝術等，是本地藝術書店翹楚。書店早前易手，現任老闆是資深文化記者，為了保育這家不可多得的書店，添置傢俱，營造舒適的閱讀空間。

⌇ MOSSES

香港灣仔聖佛蘭士街 14 號

隱沒在寸金寸土金鐘／灣仔地區的小書店。Moses 是苔蘚 mos 的複數，老闆是書籍設計師胡卓斌和插畫家黃思哲，寓意書店跟苔蘚一樣，雖然微細、不可視卻能見縫插針地找到一個能生長的空間。MOSSES 主打影集、雜誌，少見的書本，一開始是二人旅行時由世界各地搜羅回來，買得太多書，扼腕「有些書沒道理香港無」，久而久之辦書店。有英國出版的巫術雜誌《Sabat》，足球雜誌《Shukyu Magazine》，有文章更以〈十種受傷的方法〉為題，充滿怪趣。

Flow Bookshop

中環擺花街 29 號中環大廈 204 室

「本土二手書店，一九九七年創立，希望呈現「流動」的意義，因為「書本是智慧，應該要流動。香港閒置的書應該有數以十萬本，我希望這些書的價值可以被發現。」書流動的同時，書店也跟隨時代環境不斷搬遷，般咸道、荷里活道都有該店的足跡，現在落址擺花街，一晃二十年。書店較為凌亂，但經常可以找到寶藏。

Kelly & Walsh

香港中環金鐘太古廣場內

老字號英文書店，十九世紀末在上海設立，中文名是「別發」，曾經在十月革命後參與接納俄國的政治難民。遷來香港後規模小了很多，繼續售書。

Books & Co.

香港半山柏道 10 號

在金貴的半山富豪區有這樣一家特殊的書店和咖啡館。

❦ Lok Man Rare Books 樂文絕版書

香港中環贊善里 6 號地下

—同樣在中環，Lok Man 是完全歐洲古典書齋的樣子。

中文書店

❦ Kubrick

油麻地眾坊 3 號駿發花園 3 座 H2 地舖

—香港著名的藝術電影院油麻地電影中心隔壁。因為電影院和咖啡館的緣故，客人總是不少。除了書籍，還有豐富的雜誌，尤其各地左翼出版物，譬如英國的 New Left Review，也有香港自己的工人雜誌。附近是著名的廟街，有好多好吃的老餐廳和煲仔飯大排檔。

❦ Mount Zero 見山書店

上環太平山街 6 號

—上環古董市場附近，比較小，但附近空間有趣。

☸ 序言書室

香港旺角西洋菜南街 68 號 7 字樓

香港最出名的哲學、社科、人文書店，位於旺角，由香港中文大學哲學系畢業生開設，較多政治哲學書籍。「序言」在粵語裡和「聚賢」同音，書室創辦人李達寧希望透過書店匯聚社會上各方面的賢能之士，讓對學術文化有興趣的人能夠聚在一起，也因為「序」意味着開始，希望年青人成就文化事業抱負之始。有鎮店獨眼貓咪，是店主收養的流浪貓，非常可愛。

☸ Toast Books

香港九龍石硤尾偉智街 38 號福田大廈地下 11 號舖（馬會對面）

石硤尾 Toast 是家二手藝術哲學書店，書不多，只有三兩個書架。店主自己修讀哲學與藝術，選書都在這兩類之內。挑的書，包括黑格爾的《美學》、朱光潛的《西方美術史》、余英時的《歷史與思想》、羅蘭巴特的《明室》。也有經典文學，包括插畫班曹禺的《雷雨》。

☯ 解憂舊書店

新界大埔寶湖道街市 021

一平價二手書，店名靈感來自東野圭吾小說《解憂雜貨店》，但店主的故事卻更樸實。店主本是社工，為照顧孩子成為全職媽媽。孩子如今長大了，有空閒發展興趣，因為喜愛閱讀，便以書為業。店中更設漂書架，讓好書自由免費流轉。

☯ 精神書局

西環德輔道西 408 號後座地下／北角渣華道 24 號建業大廈地下 7 號舖

一比較多文學及愛情小說，有一整櫃的「亦舒系列」，新舊版本共冶一爐，難以在書店和圖書館找到的，這兒都有，而且大部分都狀態良好，售十多元至三十多元不等。

☯ Lohas Books Family 樂活書緣

新界屯門置樂花園 39 號舖地下

一香港本地的草根書店。

「我記得那些羊腸小徑，穿過村子上方那些山坡上的農莊的果園和農田，記得那些溫暖的農舍，屋子裡有大火爐，雪地裡有大堆的木柴……每一個在巴黎住過的人的回憶與其他人的都不相同。我們總會回到那裡，不管我們是什麼人，她怎麼變，也不管你到達那兒有多困難或者多容易。巴黎永遠是值得你去的，不管你帶給了她什麼，你總會得到回報。」對海明威而言，巴黎是他的青春，那些青春的歲月儘管貧窮，但是豐厚。對我而言，那些曾經生活過的地方也一樣，我也會一直記得那些杯

05

流光宴飲
——溫暖燭光 映照的回憶

盞相碰的夜晚，那些熱氣騰騰
的歡笑，或是燭光搖曳的風景。
那些溫暖的回憶是我永遠流動
的饗宴。

流
光
的
詠
歎
調
：
愛
丁
堡
的
Anteaques 茶室

愛丁堡的 Anteaques 茶室桌景。

愛丁堡的小茶室：漫不經心的高貴底蘊

說到英式下午茶，大家總容易聯想到英格蘭，尤其是珍‧奧斯汀筆下精緻的古羅馬溫泉小城巴斯，或者以英國紅茶出名的約克郡。其實蘇格蘭更令人驚喜，譬如蘇格蘭首府愛丁堡。除了市中心的王子街公園，還有許多風光更別緻的地區和角落。譬如愛丁堡大學附近的尼克森街，古董店、慈善店、咖啡館、舊書店和茶室櫛比鱗次。

學校所在區的「Anteaques」更是愛城內小有名氣的茶室[7]。它外表內斂而鄭重，小小櫥窗漆成正紅，頂端有金色哥特字體的「Anteaques Fine teas」字樣，別他修飾無多。

推開沉重的古董檀香木門，凝固的時光便瞬間流淌眼前，彷彿走進維多利亞時代的晨室（morning room）：深紅色絲絨沙發，暗粉色高背椅，白色繡花桌布漿熨得一絲不苟，覆著檀木小圓桌。精緻的古董瓷器、古董收音機

7 現已停業。

和各種古舊物件琳瑯滿目，上百種名目繁多的好茶收在朱色漆罐裡，在架上一列排開。壁爐裡的火似乎才剛剛溫暖過一個長夜，貝利尼的歌劇隨茶香蕩漾，抬頭是窗外的樹影和日光。

這麼精緻典雅的環境，器物擺放又極其隨意：萊儷水晶（Lalique）雕盞在角落暗綻光輝，所有的銀器都是古董，色澤安謐，上好的骨瓷茶具也是古董，經歷了數不清的食光，在歲月中沉澱得更加溫潤，也被幾代收藏家悉心呵護，令它們的美更豐富，也更教人起敬重。如有客人打翻古董茶塘（tea tong）或幼兒啃著銀茶匙不放，也沒人驚呼一聲。

這份漫不經心中帶著頑皮的傲氣，才真正體現高貴氣韻，在美國會被稱為「豪門」（old money）。但蘇格蘭長期推行社會福利，生活得到保障的同時，普通人也都能追求品味和品質。慈善店裡古董的價格非常親民，音樂會也一定有專為學生和老人預留的低價票。美術館大多免費。在這樣的城市生活，文化氛圍濃厚但尋常，並不僅限於小眾，文化和品味也並不高高在上，而是市民生活的一部分。

因熱愛古董與茶點而開的茶室

Anteaques 的老闆是一對親和有禮的愛人，一個來自巴黎，一個來自英式下午茶發源地的約克。巴黎人塞德里克（Cedric）總是在一邊羞澀的微笑，擦拭銀器或預備鬆餅（scone）。他的同伴因正業繁忙不能常來探班。他們倆一直都熱愛古董和茶點，終有一天突發奇想：我們收集了那麼多銀器杯盞美人榻，白白放在家中豈不是可惜，何不陳列出來，與同道人同樂？純粹古董店又太無趣，不如坐擁古董且以古董飲茶——於是有了這家 Anteaques。店名也融合了「古董」（antiques）和茶（tea）兩個詞，有點狡黠又讓人會心。

因為所有器物裝飾都來自兩人自己的收藏，所以也讓人覺得非常親切和私密，在店裡飲茶好像是在他們家的客廳。對我來說，那種安謐感，也好像回到兒時在祖母膝頭承歡的日子。這可能是享用古董下午茶最好的方式，而不是在富麗堂皇、簇新的店堂或百貨店。

如果春天去 Anteaques，菜單上還會有他們自己做的時令果醬。記得有一年春天嘗過那裡的薰衣草果醬，味道清甜，有薰衣草特有的馥雅，薰衣草

來自他們的花園。至今難忘。也記得當時店主和我說的一句話——「如果你錯過了今年的薰衣草，那麼我們就得明年再見了」。

愛丁堡的 Anteaques 茶室下午茶雙層蛋糕。

愛丁堡的 Anteaques 茶室的精緻銀刀叉。

海上舊夢：沙利文咖啡館的故事

上海話有「老克勒」這個說法，指講究生活細節、且有一定閱歷和生活品味的老先生。他們戴鴨舌帽、穿牛津鞋、打領結，冬天戴格子圍巾，秋天穿風衣。喜歡悠悠的喝咖啡，喝紅茶要放檸檬，早餐喜食牛奶麥片。每一條皺紋、每一個欣慰的笑、每一步顫抖的行走都是外人難以想像的或不願去模擬的真事隱。

老克勒舅公

舅公被認為值得老克勒這一稱

號。其家中原是絲綢大亨，少時的經歷像極巴金筆下《家》的故事：愛上表妹，家長卻為他娶了同樣鄉紳家庭出身、但破落在先的姑娘——大概是為了省幾個聘禮錢。二人婚後始終冷淡相對，新婦臉上少見笑容。

以土地為基礎的鄉紳式家庭在迅速的沒落，大少爺隨著兄長來到上海做洋行——大人笑說這就是「地主階級」的「買辦化」。

八一三淞滬會戰打響後洋行倒閉，舊宅也被戰火所毀，全家逃到租界作難民。而當租界淪落成孤島，舅公依然沒有工作。根據老人閒話，每天早晨他依然西裝筆挺的出門。在租界穿過他曾經最愛的沙利文咖啡館（Sullivan's Hot Chocolate），從後門進、前門出，這樣還可以聞得一身咖啡香。隨後在復興公園撿一份西文報紙——已經買不起報紙了——坐在長椅上看一天。傍晚吹著口哨返家。

沙利文咖啡館，當時位於南京路。老闆姓沙利文，英文名則是熱巧克力，以英式紅茶、小壺現煮咖啡和西點出名。靜安寺路（今南京西路）、麥德赫斯脫路（Medhurst Road，今泰興路）交口上的另一家英式建築是它的分店，

有電唱機，兩層的英式建築，樓下有火車卡座，樓上多是小圓檯，臨街落地長窗。餐檯上都鋪著綠白方格的桌布，風格清雅。比較與眾不同的一點是侍者有一半是白人，主要語言為英語，使得到沙利文咖啡館進餐飲茶成了一種象徵西化的身分標誌。

舅公每日進出咖啡館又在公園讀報，看似清閒和清高，實際是在找招工廣告。無奈當時洋行和外資企業紛紛撤離，西文的優勢不再。家中靠舅婆與祖母繡花養家。舅婆為了繡花而熬夜，結果染上了菸癮，每工作一小時就要抽煙提神，直到深更半夜。不久後十多歲的祖母去日占區的虹口的工廠當了童工；去虹口必須經過一座外白渡橋，在李安的電影《色，戒》中有細緻的描繪：當時外白渡橋由日本土兵守衛，中國人若過此橋則必須向日軍鞠躬。為了避免向站在外白渡橋的日本兵鞠躬，年少的祖母堅持每天繞路，多走一個小時上班。

以後回憶起沙利文咖啡館，祖母總是帶幾分埋怨的心酸和幾分無奈；但也是那座咖啡館，給不知如何面對突如其來的貧困、戰爭和分崩離析的世界

後來的舅公

關於舅公後來的故事，父親是這樣寫的：

外公後來在文革的第三年病死，「克勒」舅舅來上海辦喪事，儘管這時他自己也是在五七幹校養豬，不過走在上海街頭，一身打扮：短袖的府綢襯衫，下半截束在白色西裝短褲裡，腳蹬一雙白黑間色的漏空風涼皮鞋，依然是「克勒」。

辦完了喪事，一起聊天，說自己兩個女兒穿得太土了，「以後把我在國外買的連衫裙給她們穿上，一起到南京路上走一走，肯定後要跟上一大批」——我的這兩個表妹在幼兒園時，我媽媽帶她們到照相館拍照想寄給她

們的爸爸，後來照相館把兩人的合照放得比真人還大，放在櫥窗裡做起了廣告。

外婆去世後，舅舅就很少回上海了。兩個表妹在中學畢業後都去了南方。我結婚的時候到了南方旅遊，住在舅舅家，白天看著他西裝筆挺的出去上班，晚上聊天，古今中外，天南海北，興致極高。

奇怪的是，「克勒」舅舅到了晚年卻非常的懷舊，來信裡經常要講些儒家的警句，而原來的洋文味道倒是沒有了。更可惜的是，幾年前得了老年痴呆症，除了我舅媽、我媽媽和他自己的女兒外，其他人一概都不認識了。

那是二十世紀上海灘中無數掙扎的人生裡面的一個小小的註腳。

好比流亡美國的海派作家木心在《上海賦》裡寫過，「過來之人津津樂道，道及自身的風流韻事，別家的鬼蜮伎倆──好一個不義而富且貴的大都會，營營擾擾顛倒晝夜。

豪奢潑辣刁鑽精乖的海派進化論者，以為軟紅十丈適者生存。上海這筆

厚黑糊塗帳神鬼難清，詎料星移物換很快收拾殆盡，魂銷骨蝕龍藏虎臥的上海過去了，哪些本是活該的，哪些本不是活該的；誰說得中肯，中什麼肯，說中了肯又有誰聽？

因為，過去了，都過去了。

二十世紀初十里洋場的蝴蝶幻夢

上世紀二〇—四〇年代的上海所呈現出的那畸形的繁華，正如木心所說看似炫目，實則大夢千秋，只待戰爭與革命將其摧毀。各國租界形成的治外法權與本地大亨黑幫共參都市秩序，外憂內患市民慎諾生活謹守寸光陰。螺獅殼裡做道場，洋場沉淪蝴蝶夢。但上海接納了來自世界各地願意放棄、挑戰和改變傳統的人，並將他們的文化融匯貫通，成為一座兼具開放性和契約精神的都會。

哪怕命中註定會夭折，也還是值得紀念：那些杯盞中叫人依偎的味道，

是二十世紀的苦難中一道美好的靈感乍現。

沙利文咖啡館初名為沙利文糖果行（Sullivan's Fine Candies），沙利文自任經理。美國左翼記者埃德加‧斯諾（Edgar Snow 一九〇五—一九七二，《西行漫記 Red Star Over China》的作者）就是在那裡邂逅他的第一任妻子、時任美國領館秘書的海倫。南京路舊址於二十世紀六〇年代拆除，建為華東電管局大樓。一九二二年該商行被一美僑雷文（C. H. Ravan）接盤，英文名改稱 Bake-Fine Bakery，中文名照舊。一九二五年，該行吸納社會股份而改稱沙利文麵包餅乾糖果公司，並向美國俄亥俄州註冊，西文名為 Bakeries Co. Federal Inc. U.S.A，並在新閘路開設工廠，其麵包、餅乾、糖果、糕點享譽上海，以至於「沙利文」在老派滬語中常被作為糖果餅乾的代名詞。

一九四九年以後，該公司與馬寶山糖果餅乾公司等合併為上海益民食品四廠（後上海光明公司），是為上海糖果餅乾的主要生產工廠。

去巴斯，和珍‧奧斯汀一起跳宮廷舞

無論時代如何變遷，大家對英國的想像總離不開珍‧奧斯汀，離不開一個逝去時代的優雅細節。宮廷舞，下午茶，骨瓷，銀器，屈膝禮，紳士的晨禮服，禮帽……

所謂英國文化自然更複雜，包括被《唐頓莊園》這樣輸出精英主義和帝國想像的英劇所歪曲的工黨的興起，包涵大眾對社會福利政策的爭取，包涵社會運動，包涵階層歷史帶來的不公。

D. H. 勞倫斯的經典小說《查泰萊夫人的情人》對這些隱藏的社會面向有犀利剖析。在一九八一年

的電影版中，熱愛文學的英國演員沙恩‧布萊恩（Shane Briant）將在一戰中負傷而陽痿的年輕爵爺克里夫的英俊和病態都表現得恰到好處，莊園也在攝影師賈斯特‧傑克金（Just Jaeckin）的鏡頭中顯得古樸而蒼涼。《查》的小說原作本身對維多利亞至喬治五世時期的男性氣質已經有精確的捕捉。

社會結構改變導致階層鬆散

維多利亞時期伊始，社會結構開始改變，固有貴族階層變得鬆散，城市新貴有晉升可能。紳士成為一種道德品質和社會規則，而不再是僅僅局限於出身的頭銜。「紳士」在社會中的泛化使其標準更為可及：曾經在公共話語中不出現的有了明細的規則。譬如小說《簡愛》中的男性角色──牧師、商人、醫生、教師──都並非紳士階層出身，但他們都以紳士為教養，也以此自居。到了喬治五世時期、也就是勞倫斯寫作的時候，中產階級更成為社會中堅力量，「紳士」也被賦予新的意涵：努力、上進、有社會和家庭責任感。

這與紳士階層本身的屬性相悖論：傳統貴族並不工作，甚至鄙視職業，認為那太中產階級。

如果大家看過《唐頓莊園》，可能還記得第一季中老夫人對身為律師的爵位繼承人馬修哥所提出的質疑：

馬修：「我平時會繼續工作，週末來打理莊園。」

老夫人：「呃……週末是什麼？」

劇集中也有多次提到，我希望不會顯得太中產階級。（"I hope it's not too middle-class..."）

而對珍・奧斯丁時代的傳統士紳階層而言，賦閒是美德，但中產階級改變士紳的定義時，也改變了這一點。因此在《查》出現時，階層鴻溝已在一定程度上遭到反思，出現於十九世紀末期的工黨也在二〇年代初的大選中取代了自由黨的地位，並在一九二四年首次執政。因此貴族夫人康斯坦絲與附屬莊園的勞工奧立佛之間的情感，也可看做是對社會變動的一種回應，既提醒人們既有階層問題的禁忌，也對勞工階層的生命力和能動性賦予想像。

爵爺從戰場回歸莊園之後，似乎就失去了與外界的聯繫和生機（哪怕沒有殘廢），所有生活都在莊園內。這種男性的內向性顯得過時，因為外界的一切都在蓬勃發展。而《查》還有另一層社會語境：一戰對英國精英階層的摧毀。戰爭時貴族須最先投身，這也與中世紀制度中騎士必須效忠領主的傳統一脈相承。一戰的直接作戰方法葬送了大批將士，其中有參戰義務的貴族男丁的死亡率，幾乎是其他士兵的兩倍。第一次世界大戰是自從血洗南北英格蘭的玫瑰戰爭以來，貴族死亡數量最大的事件，也在民間被稱為英國貴族的大屠殺。因此癱瘓和陽痿（一蹶不振）的不只是那位年輕爵爺，還有一整個精英階層。

對情感的自我控制是舊時代紳士的品格之一。流露情感被認為俗不可耐，「自然」——包括人類情感和慾望——都需加以節制和修正。貴族的清俊冷淡與勞工階層的野性恰好相反，這種靈與肉的對比，在更早期的英國小說《咆哮山莊》中也有體現：蒼白的小紳士埃德加對比野獸般的希斯克利夫，二〇一一年的電影改編中對此更有直接的表現。勞倫斯終生致力描繪勞

工階層英雄的生命力，也抗拒了傳統英國社會對情感和本能的節制。勞倫斯筆下隨時代逐漸茁壯豐滿的勞工階層英雄（working class hero）形象不但體現在肢體上，更體現在精神上。許多人認為勞倫斯本質化了勞工階層，但實際上勞倫斯在其他小說中也致力於體現勞工階層的柔韌性：比如在小說《亞倫杖》（Aaron's Rod，一九二二）中，才華橫溢的礦工在佛羅倫薩得到教育和社交機會，能與知識分子和藝術家平等地談論藝術、政治與哲學。因此他並不認為階層與出身能決定智力和能力，關鍵在於公平的機遇。更為可貴的是勞倫斯周遊世界，試圖尋找西方基督教文明之外的人性光輝，以及不同的社會形態如何能夠帶給人類社會不同的未來。在小說《羽蛇》（The Plumed Serpent，一九二六）中，描繪了墨西哥革命者。非基督教的文明在勞倫斯的時代仍然常被認為是異端，勞倫斯的追尋也象徵了對西方主流文化的挑戰。

　　自矜和克制依然是相對習慣，也使得英國人常有情感疏離、無法接近的名聲──有時加上固執。而勞倫斯已經敏銳地觀察到不斷逐漸消亡的生活方

式和舊秩序。如同一九八一年版《查泰萊夫人的情人》劇中的結局：查泰萊爵士眼看愛人隨人遠去，悲憤卻依然矜持高傲，只有在蒼涼空曠的領土上回響沉默的心碎。

宮廷舞完美詮釋舊日的英式矜持

這些舊時代的矜持，可能在宮廷舞中得到最好地詮釋。在奧斯汀的不少作品中，都曾描繪年輕人如何在規則嚴格的社會環境中，通過舞會得到親密接觸的機會。在戲劇化奧斯汀本人生平的電影《成為珍·奧斯汀》（Becoming Jane）裡，女主角也狡黠地說過「大人，舞會對社區的年輕人來說是無法替代的福澤。所有符合禮節的交談和起坐都在至高無上的禮節中完成」。在那個時代，舞會是難得的社交場合。

奧斯汀時代的「攝政舞」（regency dance），因為在攝政王喬治四世時期流行而得名。儘管攝政王在位不過九年時間，從一八一一年到一八二〇

年，但「攝政風格」卻影響了更長遠的時代，並以優雅緻出名，影響了建築，設計，服裝，藝術，文學，等等領域。我們現在看到的攝政舞，也包括了英格蘭鄉村舞的元素：年輕人分兩隊入場，按照性別分站大廳的兩邊，由最重要的女賓和她的舞伴開場。

奧斯汀時代的攝政舞太令人懷念，在今天的英格蘭小鎮巴斯（Bath），也是奧斯汀曾經居住的地方，設立了珍·奧斯汀節（Jane Austen Festival），攝政舞也是每一次節日的高潮。

奧斯汀本人的背景其實並不精英或奢華，正如《成為珍·奧斯汀》中所描繪的那樣，她的父親是位清貧的牧師，家裡兄弟姐妹眾多，經濟拮据。父親去世之後，她和姐妹不得不藉助於親友資助，四處輾轉，最後在溫徹斯特（Winchester）去世。在巴斯生活的幾年，是在父親退休之後，可能是闔家團圓，又相對安穩的一段時間。

巴斯的大部分建築建於喬治四世時期，有非常典型的新月住宅，大氣而開闊。奧斯汀雖然沒有在這裡寫成太多作品，但她的不少作品改編都在這裡

取景，巴斯也被認為最能代表奧斯汀時代的氣息，也就是攝政王時期的優雅和輝煌。

今天的巴斯依然清新，美麗和優雅。它在奧斯汀時代就是旅遊勝地，因為有溫泉水，被認為有療癒作用，使得許多人都趨之若鶩。這也和巴斯建於羅馬時期的古浴場有關，浴場的英文是 bath，巴斯 Bath 也因此得名。在當代，巴斯也因為奧斯汀而更為遊客所熱愛。

在巴斯的奧斯汀中心（Jane Austen Centre），可以看到奧斯汀生平，有她筆下小說人物和故事的介紹，還可以試穿當時的服飾，親身感受幾個世紀前的生活。

更有趣的是現在還有奧斯汀節（Jane Austen Festival），始於二〇〇一年九月，大致為期一週。舉辦時間最長的珍·奧斯汀節，進行了十天，共有三千五百多人參加。每年都邀請參加者穿上奧斯汀時代的服裝，活動內容包括講座，表演，音樂會，舞會，戲劇，工作坊，等等等等；加上巴斯的城市景觀依然在很大程度上保留了奧斯丁時代的古風，讓大家彷彿時光倒流，穿

梭在逝去的風華之中。奧斯汀節也包括時裝遊行，大家都穿上攝政風格的服飾遊城，從珍‧奧斯汀中心出發，參與者包括孩童，年輕人，樂手，舞者，退伍軍人，退休老人，等等。

奧斯汀節的時裝遊行

奧斯汀節也包括夏季舞會，是一項盛裝活動。舞會門票包括入場，舞蹈，娛樂和自助餐。

不少朋友都曾參加奧斯汀節，他們背景迥異，每個人都對奧斯汀有自己的詮釋。奧斯汀節的娛樂開放性可能是現代社會進步的產物，對逝去風華的追念未必都助長偏見，在舊物和古董中也有純粹的珍惜，價格平實的二手店也讓普通人都能享那些復古服飾。巴斯本身也有很多慈善店，其中物品大多保存精良，看得出過去使用者的愛惜和珍惜。當巴斯的奧斯汀節成為人人可以參與的全民盛會時，大家也將奧斯汀時代刻板的階層和禮俗拓展開了，讓

所有喜愛歷史文化的人，都可以經歷和感受那些復古的美。

巴斯奧斯汀中心官方網站
https://www.janeausten.co.uk/
奧斯汀節的官方網站
https://www.janeaustenfestivalbath.co.uk/

愛爾蘭的綠色生活

多年前當我開始記錄和分享自己的綠色生活的時候，不少朋友都給了正面的鼓勵，也分享了他們自己的綠色生活經驗。我索性開始了一個訪問系列，邀請朋友們來談談他們的故事。每一位受訪者的故事都讓人收穫豐碩，並有所領悟或感動；但這一篇的豐富和靈動尤其動人。

分別研究語言人類學和凱爾特（Celt）文化的夫婦，不但才華翩翩，無論做什麼都帶著些與眾不同，朋友們戲稱他們為「精靈家族」。精靈家族為大家帶來陽光下閃爍的海水、松針和栗子，他們在都柏林、科克、安達盧西亞和衛城的經歷。不但分享許多細撿人生的智慧，也帶大家領略一個在時代更迭中蛻變和沉澱的歐洲。

他們後來搬去了都柏林，繼續用這樣的方式享受著綠色生活。

① 如何稱呼您？
How would you like to be addressed?

Fejgl

② 目前在何處居住？還喜歡嗎？
Where are you currently residing? And how do you like it?

科克（Cork）；很喜歡

③ 能否介紹一下這個地方？比較吸引您的地方在哪裡？
Could you tell us more about this place? What about it that attracts you?

科克是愛爾蘭第二大城市，近西南海岸港口，市中心在谷地，以兩個教堂為中心的舊城沿一面丘陵鋪開，大學和近旁的住宅區沿另一面丘陵伸展，景致非常立體。城市近海，氣候溫和，樹林河流充滿野趣，公園寧靜美好的風景使我想起拉斐爾前派繪畫，中心區亦不乏歐洲小城式精緻藝術感的生活氣息。科克也是赴西海岸一系列美麗的森林湖泊和海港城市的中轉站。

平時會去哪裡走走？愛好哪些？
Where do you usually hang out, any hobbies, or what kind of things are you particularly interested in or even obsessed with?

科克的市政圖書館童書部非常理想，來自全歐洲的童書更新週期很快，館內也有繪畫和遊戲區，借書時限也相當長，所以週末會帶兒子去市圖書館看書或大學體育館游泳，天氣好就去公園野餐，春季採摘花木，秋季拾撿落葉果實，又或坐巴士出遊，去森林湖區或海灘小遊。

有沒有因為愛好而特別收藏的東西？或者，您特別喜歡並推薦的生活小祕訣？
Is there anything that you collect based on your interest and/or hobbies? Are they second handed or crafted by independent producers? Or is there a way of life that you enjoy and would like to share with us?

我和先生喜歡逛二手書店，先生收集世界各地語法書，我主要收集日爾曼民間文學。我本人還喜歡收集書籤、藏書票和錢幣。我們也同時是慈善店的常客，除了書籍外買的最多的是二手古典或民謠音樂 CD。孩子只要在廳裡玩我們就會讓他自己選一張 CD 播放，並不限制和過多解釋音樂的內涵，不到半年我們就會發現他有一些特別喜歡的音樂形式，日後看起來會很

喜歡學吉他或笛子。我們兩人都在博士論文的最後階段，平時非常忙碌，也很少鑽研育兒經，唯一能稱得上經驗的就是不要用複雜的玩具限制孩子的想像力。我們的兒子可以從松果或石頭上想像複雜建築或太空船，能把麵包啃成浴盆或小貓的形狀，但汽車模型就只是汽車模型。所以我們傾向於讓他自己發現和收集玩具，不拘是盒子、板栗、花芯還是甲蟲，只要他想帶回家就讓他撿回家，購買最多的是體育類或繪畫類的玩具。

怎麼會開始喜歡二手貨的呢？
How did your love affair with secondhand, vintage or green lifestyle begin?

其實是剛留學歐洲的時候發現慈善店裡有很多美麗又不貴的衣物、包包、本子，郵票，書籤和錢幣，然後就不時逛逛。收集錢幣的習慣也是緣于父母。父親是生態學家，曾去世界上很多地方研究森林，從兒時起就從每個去過的地方給我帶回錢幣，後來我就自己整理和收藏。父母都愛收集郵票，母親尤其有耐心整理非常精緻的郵票冊並設計排列的方式，所以我後來無論去哪里旅行都會自己收集一些錢幣並給他們帶郵票。

7

在淘二手寶貝或有心的生活方式上，有沒有哪些心得、故事可以我們分享？
Any stories you would like to share with us? J Please feel free to "go on forever".

我們的DIY婚紗照是請我母親擔任攝影師，自己搭配衣物的。我穿的是雅典衛城下居民區小店裡淘來的白金線衣，搭配牛津慈善店購買的黑色蕾絲長裙；先生則是用西裝搭配蘇格蘭小店裡淘的男式格子呢裙。蜜月旅行我穿的是西班牙安達魯西亞二手店購買的弗拉門戈舞者穿戴的裙子和帽子，搭配都柏林慈善店購買的上衣和巴黎香榭麗舍大道賣品會上買的項鍊。我最喜歡的藏書票來自布拉格、布達佩斯和巴賽隆納，除了巴黎拱廊街，巴賽隆納布拉大道同樣有我見過的最精緻的二手藝術品市場。我的錢幣收藏裡比較稀罕的大概是父親帶給我的前西德與東德的成套錢幣，非洲一些國家改制前的錢幣等等。我自己最喜歡的是歐元之前的歐洲錢幣，最美的是波羅的海三國的硬幣，立陶宛騎士硬幣是最愛。也有收集歐元，覺得最美的是聖馬力諾、馬爾他和希臘的歐元硬幣。

237　　　　05　流光宴飲——溫暖燭光映照的回憶

至於心得，我想大概就是「收集」的理念。由於一直是學生身分，我們都很注意生活上的節儉，收集也會顧及生活空間，搬家的方便和獎學金有限等等事實。而且我喜歡隨緣，去了一個地方買東西找回來的錢就看值不值得收集，卻不會特別要去花錢買和湊錢幣，也不會收集大面值的紙幣或錢幣。

太感謝 Fejgl 豐富的分享和精心挑選的圖片。不但淘寶體驗與眾不同，連育兒經都是。在陽光下奔跑的棗棗，和銀杏葉、栗子和甲蟲，還有詩集、文學和古老語言一同成長，寬心而燦爛。

另外，特別讚同 Fejgl 對舊物和收藏的心得：愛上二手貨本是為平價，大大方方。生活的「豐」和「儉」，需要自己體會與衡量。

從耶路撒冷
到羅馬——
看見舊物的
永生力量

舊物讓人看到更廣闊的存在和時間。因為對舊物的喜愛，結交了許多朋友，聽到很多故事，包括忘年交，比如神學院的導師，比如這一位。因為他祖輩是傳教士的關係，曾經到過亞洲，他也對亞洲感興趣，對留學生都非常親切，盡可能地提供幫助。有一年老人家的舊宅因　年久失修，廚房的天花板突然坍塌，他不得不將所有舊貨集中整理。而我出於對舊貨的熱愛和天生的八卦雷達，自告奮勇去幫手，因此見到許多歷史久遠的寶貝，也聽他講述了自己家族的故事⋯

一九一三年，蘇格蘭

S的外祖父母由首府愛丁堡的五月花教會出發，搭船前往中國東北。在他們當時的禱告裡，可能不會念及圖圖：在侍奉異鄉的教會廿多年後二戰爆發，這對夫婦作為異鄉客，被異鄉的入侵者投入大牢。

他們的女兒，也就是S的母親，在煙臺出生長大，當時剛從英國升學，便開始了漫長而艱辛的尋女路。她從瀋陽出發，至西伯利亞搭火車上西伯利亞大鐵路（Trans Siberian Railway），穿越沙俄，回到歐洲。確定女兒身在愛丁堡且安然無恙後，又計劃輾轉再回中國。因為事工未完。

因戰爭的緣故與修華的外祖父母斷了音訊。從監獄逃生後，修華的外祖母回程坐船。她從愛丁堡坐火車到鄰城格拉斯哥，從那裡登船橫跨大西洋，停泊於加拿大東岸，再從卑詩省坐橫貫大陸鐵路（Trans American railway）。最後，求一名大副帶她搭船跨太平洋，回到中國。

就在修華的外祖母為女兒與教會冒著生命危險翻山越海的時候，S的父親，一名同樣被日軍捕獲的蘇格蘭年輕人，正被日軍抓了在南亞建桂河鐵路

（Kwai railway，電影《桂河大橋》（*The Bridge on the River Kwai*）中的歷史原型），私下偷偷挖地道預備逃跑；不料空襲的炸彈在他身邊炸開，地道幾乎成墳墓。

S的父親奇蹟般的活了下來，流亡至馬來西亞，並從那裡白手起家。

一九四七年。戰後的蘇格蘭，S的父親和母親，一對曾在異鄉逃生的年輕人在五月花教會相遇。相似的經歷與價值觀讓兩人一見如故；於是，像所有苦盡甘來的故事那樣，一見鍾情的二人很快在五月花教會舉行了婚禮。新婚佳偶回到吉隆坡，S就在那裡出生。

基於對家族先輩的獨特經歷，很多年後，他給自己取了個意味深長的中文名字：修華。像大部分英國老人那樣，S珍視歷史和所有從歷史流傳的物件，尤其是先輩們從亞洲帶回來的古董或小玩意。哪怕是一盞五顏六色的紙燈籠，他也珍藏至今，只因兒時在海灘上赤足奔跑時所見的明媚顏色，是曾經點亮回家路的光。他的先輩以「外邦人」的身分進入中國的土地，卻肩負向對基督教信仰而言是「外邦人」的中國人傳播福音的任務。曾經是異邦的

流亡者，他們之後卻把異邦視作家鄉。「外邦人」Gentiles，拉丁文中種族／歸屬意，又特指非猶太教徒（未受割禮）；而在聖經新約〈以弗所書〉中，保儸對外邦人傳教，告訴他們即便是外邦非猶太人，只要在基督耶穌裡藉著福音，便得以與猶太人同為耶穌後嗣，與神子同為一體，同蒙神的應許。身體和物理上的區別乃塵世面具，心靈的歸屬感才可做人的界定。

修華反覆強調：神真的會應許歸屬他的子民啊！是五月花差遣他的外祖父母去遠東，結果二人幾乎為此喪命；然而奉此差命半個世紀後，他們的女兒在這家教會遇見了擁有同樣傳奇經歷的良緣並攜手終生，好似是他們用生命去信奉的上主通過五月花教會在補償他們曾經的艱辛。

「您還記得馬來西亞嗎？」我從滿屋的雜亂陳年貨中揀出那台鐘和那只碗問他。

「記得。雨水落在屋頂上的聲音，滴落到身上沁涼。一直到現在，有一次家裡漏雨，我還以為是夢回了馬來。」

大約在公元六七年，幾乎是半本新約的作者──使徒保儸在耶路撒冷被

捕，並被押往羅馬受審，在那裡殉道。他生前踏遍歐，亞，非三洲，去到安提阿，塞浦路斯，馬其頓……不念性命，廣建教會，被認為是早期基督教最有影響力的領導者之一。像S的外祖父母那樣，保儸亦終生致力向外邦人宣教，不以生理上的差異來區別人群，而強調在宗教信仰中同一。信仰者代代復述保儸的生平，好比S告訴我他家族的故事……在後人的不斷敘述中這些歷史人物又重獲新生，而他們的故事又豐富了我們的生命。

除去強烈的宗教背景，這些時光的碎片也拼湊出另一個故事……異邦的點滴已與他們不可分割。馬蹄遍踏，樓臺煙雨，千愁萬恨，都隨光陰蕭蕭去；而這些異鄉的什物（鐘錶，燈籠，瓷碗……）卻留了下來，作 他們用生命堅守信仰的見證。所謂傳家寶，流傳的不僅是古舊物品，也是先人如何理解與建構世界的紀念。

與朋友重觀《愛在黎明破曉前》，忽然留意到一個細節：兩人走進維也納城中的教堂，女孩道，"Even though I reject most of the religious things I can't help but feeling for all those people that come here lost or in pain, guilt,

looking for some kind of answers. It fascinates me how a single place can join so much pain and happiness for so many generations." 一棟建築長久屹立，為無數陌生人提供一片空間，包容人間的得失與悲喜。

那麼也許是這樣：對「物」的控制與占有，終究脆弱。對「物」背後的智慧的追尋與反省，通達與承擔，才可穿越時／空的物理限制，讓人心清朗，長久而永續的給生以力量。

國家圖書館出版品預行編目 (CIP) 資料

舊物的靈魂：人類學家的流光飲宴、古著古
書、歲月如瓷和永續生活，關於時間與存在
的深度思索／郭婷著 . -- 初版 . -- 臺北市：麥
田出版：家庭傳媒城邦分公司發行，2021.08
面；　公分 . -- （人文；22）
ISBN 978-626-310-033-6（平裝）

999.2 110008581

人文 22

舊物的靈魂

人類學家的流光飲宴、古著古書、歲月如瓷和
永續生活，關於時間與存在的深度思索

作　　者　　郭婷
責任編輯　　陳淑怡

版　　權　　吳玲緯
行　　銷　　何維民　吳宇軒　陳欣岑　林欣平
業　　務　　李再星　陳紫晴　陳美燕　葉晉源
副總編輯　　林秀梅
編輯總監　　劉麗真
總 經 理　　陳逸瑛
發 行 人　　涂玉雲
出　　版　　麥田出版
　　　　　　104 台北市民生東路二段 141 號 5 樓
　　　　　　電話：(886) 2-2500-7696
　　　　　　傳真：(886) 2-2500-1966、2500-1967
發　　行　　英屬蓋曼群島商家庭傳媒股份有限公司城邦分公司
　　　　　　104 台北市民生東路二段 141 號 11 樓
　　　　　　書虫客服服務專線：(886) 2-2500-7718、2500-7719
　　　　　　24 小時傳真服務：(886) 2-2500-1990、2500-1991
　　　　　　服務時間：週一至週五 09:30-12:00、13:30-17:00
　　　　　　郵撥帳號：19863813　戶名：書虫股份有限公司
　　　　　　讀者服務信箱 E-mail：service@readingclub.com.tw
麥田部落格　http://blog.pixnet.net/ryefield
麥田出版 Facebook　https://www.facebook.com/RyeField.Cite/
香港發行所　城邦（香港）出版集團有限公司
　　　　　　香港灣仔駱克道 193 號東超商業中心 1 樓
　　　　　　電話：(852) 2508-6231　傳真：(852) 2578-9337
馬新發行所　城邦（馬新）出版集團【Cite(M)Sdn. Bhd】
　　　　　　41, Jalan Radin Anum, Bandar Baru Sri Petaling,
　　　　　　57000 Kuala Lumpur, Malaysia.
　　　　　　電話：(603) 9057-8822　傳真：(603) 9057-6622
　　　　　　E-mail: cite@cite.com.my
印　　刷　　沐春行銷有限公司
內文排版　　陳采瑩
設　　計　　謝佳穎

2021 年 8 月　初版一刷
定價 450 元
ISBN 978-626-310-033-6
ISBN 9786263100367（EPUB）

城邦讀書花園
www.cite.com.tw